彩繪素描技法百科

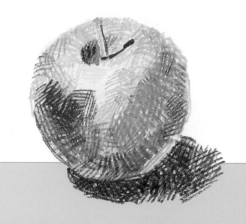

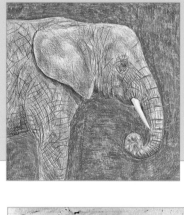

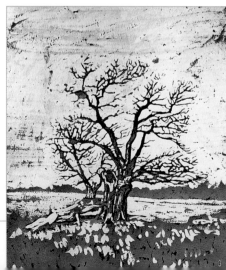

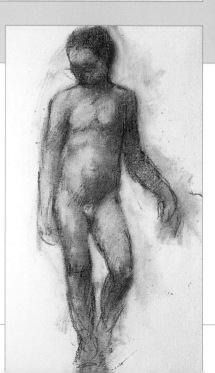

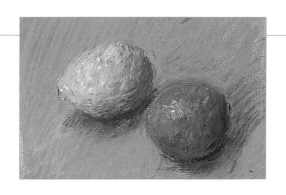
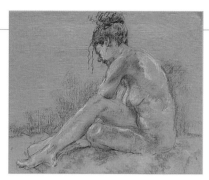
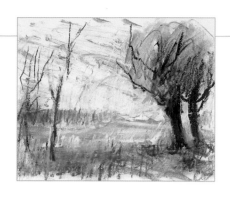

彩繪素描技法百科

圖解逐步示範50種以上素描技法

Hazel Harrison　著

周彥璋　校審・吳以平　譯

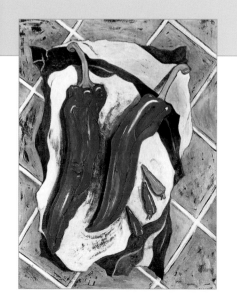
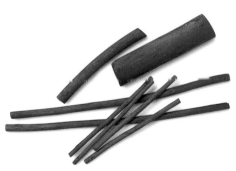
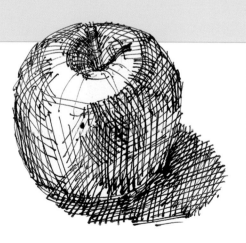

視傳文化事業有限公司

出版序

　　當輯部拿到這本「The Encyclopaedia of Drawing Techniques」時，我們本能地對原著書名中的Encyclopaedia與Drawing兩個字詞，感到很高興且疑惑，因為書名中敢出現Encyclopaedia的，其內容應該相當豐富，必定是一本很有參考價值的工具書；至於感覺疑惑，是因為Drawing與Painting又該如何區別？推敲、查證一番後，始明白Drawing概以硬質筆材來作畫，而Painting是以軟質筆為工具；在歐美出版業界中，這兩範疇的專業書籍不但繁多，而且分類也很清楚。此種專業精緻之出版文化，值得視傳文化公司努力學習與跟進！

　　於是我們把這本「The Encyclopaedia of Drawing Techniques」譯名為「彩繪素描技法百科」。這是一本工具書，所以你不必一口氣從頭到尾閱讀完，就當它是「繪畫技法百寶箱」，有需要時再打開它，找到你要的寶貝，Enjoy yourself！

視傳文化總編輯　陳寬祐

目錄

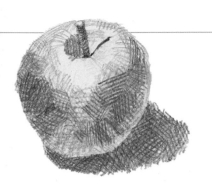

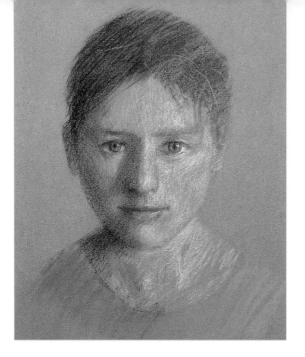

　　專業知識和透徹熟稔的技巧無法自行創作出傑出的藝術作品，通常兩者均受限於個人的視野，然而單憑視野也不足以成事。或許知道想在繪畫中表現什麼，卻無法找到適切的視覺語言來表達。因此，運用不同技法、多方嘗試能帶來突破性的效果，幫助讀者以不同的角度切入思考，並探索出多方面的、繪畫上的可能性。例如：先前若侷限於鉛筆速寫，那麼藉由擴充媒材，或使用複合媒材將更能表達自我。

粉彩肖像，使用漸層暈染的技法，請參閱46-47頁的示範。

彩色鉛筆素描，請參閱62-63頁的示範。

序言

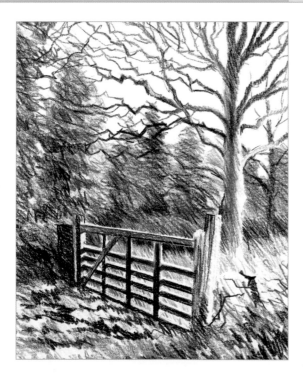

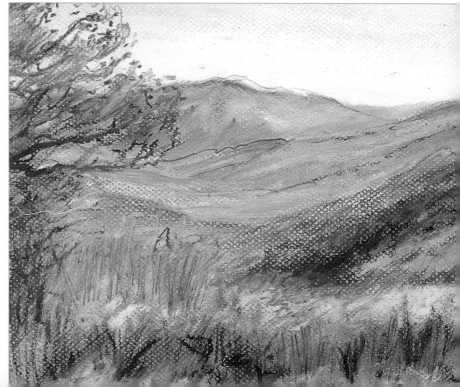

彩繪素描技法百科（The Encyclopedia of Drawing Techniques）提供豐富的想法來激發和擴展讀者的素描技法。本書分成四個主要部分：單色媒材，彩色媒材，複合媒材，和數位繪畫。並將使用特定媒材的技法編排在一起，便於閱讀。每一技法均佐以插圖，由專業畫家提供逐步的詳盡示範說明。最後部分，則是呈現藉由不同技法來闡釋不同主題的繪畫作品。

盡可能嘗試多種技法，或快速翻閱本書以找出最吸引你的部分：無論是要擴充常備技巧，或只是溫習某個特定技法，必定能找到適合的。但切記，是個人的觀念使素描獨特而唯一，因此，是將示範和其他圖像當成跳板，而不是嘗試複製。雖然臨摹也是一種學習方法，但唯有發展出自己的方法，進入創作的領域，才能從中獲得絕大滿足。創作傑出藝術是一個不斷將界線往外擴展的過程，希望本書能幫助讀者達成。

同時使用軟性粉彩和粉彩筆請參閱42-43頁的示範。

灑點素描，請參閱34-35頁的示範。

刮擦油性粉彩，請參閱58-59頁的示範。

素描方法

書中將以個別的章節來介紹，配合特定媒材的素描技法。接下來幾頁中將介紹繪畫媒材的共通技法，例如：線條的使用和建立調子的方法。

在素描中，表現亮部、陰影、和外形的最常用方法，是將調子由淺到深漸次表現的漸層法。可以很簡單地使用鉛筆或鋼筆，在紙面上做來回平均移動，逐漸建立一個單一調子的區塊；可以用鬆散、較凌亂的線條，線影法或交叉線影法。線影法是一組同方向的半平行線，而交叉線影法則是使用另一組反方向的線條與之交叉。影線不需太規律或機械化，可以是隨意的，用來描繪肌理和外形。

外形可以用線條來表現，改變線條的力道和寬度就可以放輕和加重邊緣線。這需要比漸層法多一些的技巧，然而只要練習就會有收穫；因為這不僅能改善讀者的素描，也能使觀察力更敏銳。

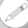

專家經驗
無論使用線影法或交叉線影法，影線愈密集，調子愈暗。

石墨鉛筆

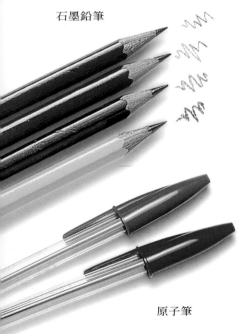

原子筆

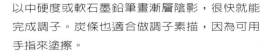

以中硬度或軟石墨鉛筆畫漸層陰影，很快就能完成調子。炭條也適合做調子素描，因為可用手指來塗擦。

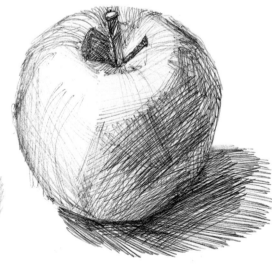

用原子筆較凌亂地上陰影，展現出一種充滿活力的線條效果。

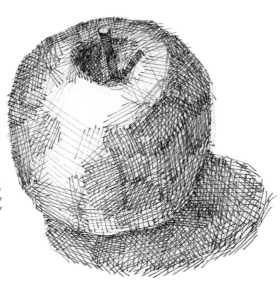

在這幅鋼筆素描中，使用針筆畫出典型的斜影線。

以不同方向的影線和交叉影線畫出調子。此處仍是使用針筆。

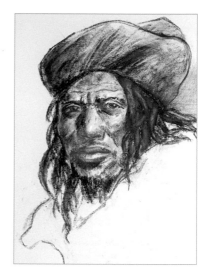

蓋瑞・麥克 ◇ 賽胡

這幅畫在有色紙上的有力素描，炭色妥適，並且以白粉筆添加高光。

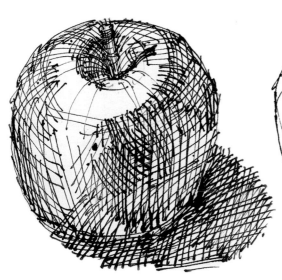

沾水筆畫出之線條有粗細變化，適合用來畫線性素描。請注意水果側面是由較粗的線條構成。

此處以沾水筆粗略地勾勒出外形。沾水筆必須經常充填墨水，並非畫調子的最佳工具。

更多的資訊

🍎 **鉛筆和石墨：**結合連續調 18

🍎 **鋼筆和墨水：**素描工具 28

🍎 **鋼筆和墨水：**線條和調子 30

建立色彩

以單色素描中用來建立調子深淺的相同方法來增加色彩的濃度。例如明暗、影線、和交叉線影。這些技法在使用彩色鉛筆時是不可或缺的，對線性媒材而言，也同樣重要，這不像粉彩，需用類似上顏料的塗抹方式。

可以很簡單地用原色在原處再疊上一層、加重用筆的力道、或使用較深色的鉛筆再上一層，來加重色調。藉由疊色，可以做到的不僅是建立調子，還可以直接在畫紙上混色和修正。一個明顯的例子是，藍色疊上黃色是綠色，再疊上其他顏色又呈現不同顏色。如果筆觸夠輕，一層顏色可透出另一顏色，仍能「讀」出本色。這就是印象派畫家常在其油畫作品中使用的視覺混色。

類似技法可用於粉彩筆，粉蠟筆，或是軟質粉彩。

彩色鉛筆

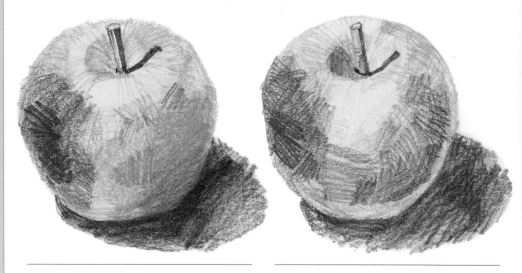

加重鉛筆力道可在暗面加深調子。

用深色疊上淺色來建立調子，且在蘋果側面帶進黑色。

專家經驗
使用軟性粉彩時，可利用其柔軟、粉狀特性，用手指或布來推揉混色。

彩色鉛筆

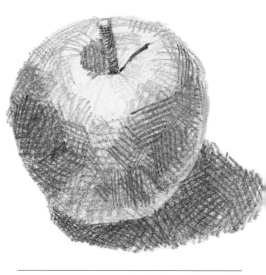

這幅生動的素描利用視覺混色原理，使用鬆散而未遮蓋底色的交叉影線。

粉彩

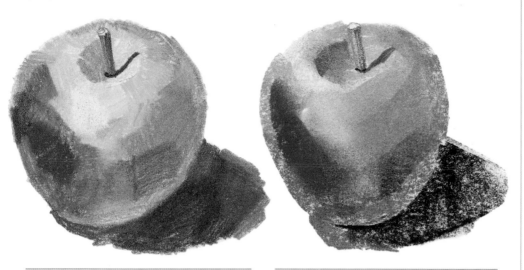

在這幅粉彩筆素描中，單一顏色的區塊可和使用淡影線而透出底色的區塊做對照。

使用軟性粉彩做區塊上色後，再將色料塗抹開來，呈現出柔和的效果。

莎拉·海華德 ◇ 盆栽

在這幅彩色鉛筆習作中，使用與平行或垂直影線對比的斜行影線，表現筆觸的走勢關係、構圖和形式。

用折斷的軟性粉彩做短筆觸，不加以調色；用重的力道表現出較深的色彩。

在這幅油性粉彩素描中，畫家使用和前頁彩色鉛筆範例中相同的視覺混色。

方條形軟性粉彩

更多的資訊

🍎 粉彩：融合和混色 42

🍎 油性粉彩：疊色 55

🍎 彩色鉛筆：建立色彩和調子 62

選擇合適的紙張

有許多適合素描的紙張，但最常用的是白色圖畫紙。除了粉彩外，白色圖畫紙的平滑紙面適合絕大部分的素描媒材。適合粉彩的紙張表面需有「紙痕」或粗糙的底子，來留住鬆散的白堊粉彩粉。但畫家通常也為其他媒材挑選具有凹凸肌理的紙張，例如：彩色鉛筆或炭條。由於紙張的紋理會使筆觸產生迷人的飛白效果，為素描添加額外的趣味。對彩色媒材而言，具肌理的紙張有另一個實用上的優點，就是能上較多層的色料。如果紙張表面太平滑，下筆力道又太重的話，畫面很快就被色料凝結而無法再上更多色彩。至於水彩紙或粉彩紙，因紙張微粒不是那麼容易就被完全填滿，所以有再上色的空間。

在某些情況下，紙張顏色也是一個重要的考量因素。用彩色鉛筆創作時，可選用的粉彩紙就具有從中性褐灰色到鮮豔色彩等多種顏色。可選擇和畫作主色調成對比的紙張，利用紙張顏色和主色調會產生融合混色的效果，紙張就不需要完全著色。

如果使用的是液體媒材，例如水彩或鋼筆淡彩，就需繃緊紙張以防變形。沾濕畫紙，然後放置在畫板上，並使用膠帶固定四周。

專家經驗

舖平紙張十分容易，但需時間讓紙張乾燥。因此須事先提早幾個鐘頭做。

粉彩用安格爾紙和米特紙。

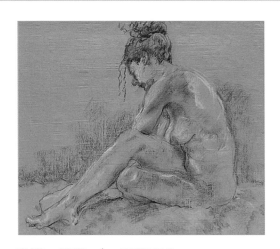

洛娜·馬許 ◇ 裸體習作

紙張顏色除了為這幅粉彩素描帶來溫暖的光暈外，也有純粹實用上的目的。紙張呈現膚色使畫家節省色料的使用，應用線條和細緻的調子精細地描繪形體。

各式包含圖畫紙的速描簿。

專業粉彩紙：

專業用粉彩砂紙，絨面紙，和粉彩紙板。

舖平畫紙

1 在沾濕紙膠帶和畫紙之前，先將紙膠帶裁成適當長度。

2 雙面均用海綿沾水刷濕（或快速在水中浸濕）。

3 擦濕紙膠帶的黏膠面，反面貼住畫紙四周後，用海綿抹平，再自然風乾。

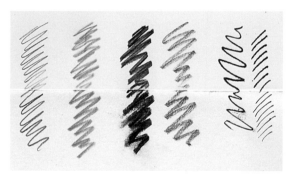

在平滑的紙張上依次（由左到右）使用：3B鉛筆，彩色鉛筆，楊柳炭條，炭精鉛筆，鋼筆和墨水。上方是帶點光澤的紙張，而下方則是標準圖畫紙。

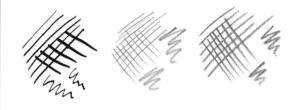

在平滑的圖畫紙上，使用（由左到右）鋼筆和墨水，石墨鉛筆，和彩色鉛筆。

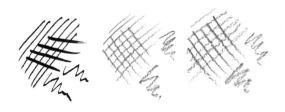

在具肌理的水彩紙上，使用（由左到右）鋼筆和墨水，石墨鉛筆，和彩色鉛筆。

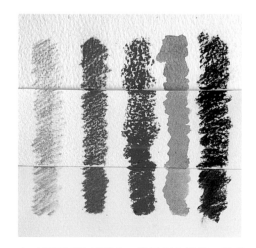

在三種不同的紙張上，使用彩色鉛筆、粉彩筆、粉蠟筆、彩色墨水、和炭條。由上而下分別是：粗面水彩紙、中目顆粒冷壓水彩紙（CP）、平滑熱壓水彩紙（HP）。

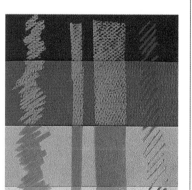

在不同色調的安格爾和米特粉彩紙上，使用軟性粉彩和粉彩筆。

更多的資訊

🍎 **粉彩**：紙張的顏色　44

🍎 **彩色鉛筆**：選擇紙張　64

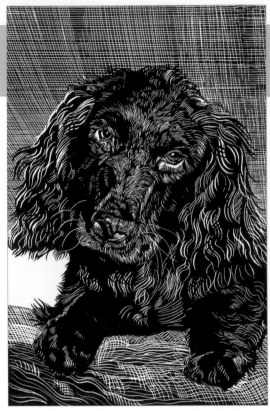

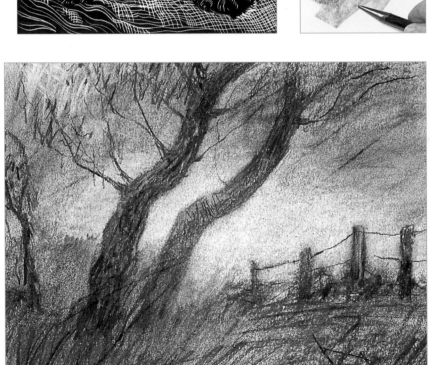
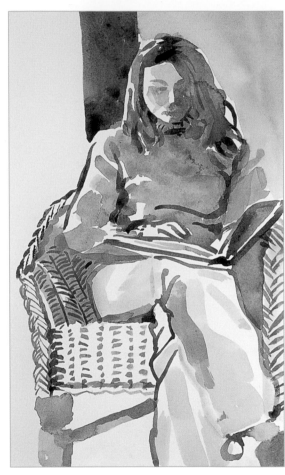
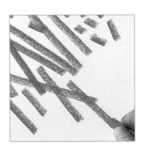

單色媒材

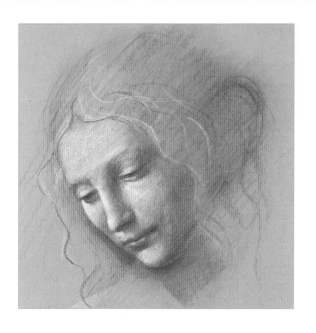

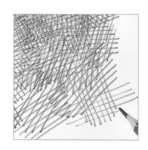

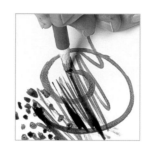

本章介紹和基本素描工具有關的技法，涵蓋範圍很廣，從鉛筆、炭條、到鋼筆和墨水。其中許多技法，例如建立調子深淺度的方法，也能適用於彩色作品。技巧是逐步累積的，由單彩素描開始，能在分析、處理調子和學習如何有效運用線條，這兩項藝術的重要環節上打好基礎。

包含

J. WHITTLE

鉛筆和石墨
用鉛筆素描

當現代鉛筆在十七世紀末首次問世時，全世界的畫家均狂喜地迎接它的到來，同時也帶來了大量財富。原因無他，因石墨鉛筆可說是所有繪畫媒材中用途最廣的。在線條應用上有無窮地變化，表現連續階調時也是如此。

鉛筆從硬度（4H到H），到軟度（HB到9B），範圍很廣。硬質鉛筆因為畫出來的線條細而模糊，美術價值較有限，大部分為製圖者所採用。HB和B鉛筆是軟鉛筆中最硬的，可以畫出清晰俐落的線條，而且和非常軟的鉛筆比較，較不易被塗污，非常適合用來畫影線和交叉影線。後者卻較適合用來畫從深灰到近乎黑的重調子。

典型的鉛筆有木質包覆，但也可買到沒有木頭包覆的石墨條。石墨條有很多種形態，大部分用來上調子。可以用側筆快速地涵蓋大區塊，必要的話，也可以折成兩段或三段來使用。

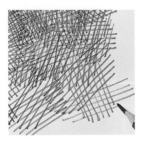
用鉛筆畫交叉影線

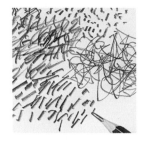
用鉛筆做短筆觸、點畫、或潦草亂塗

各種石墨鉛筆

不同樣式的石墨條

用石墨條做側鋒筆觸

在具粗糙肌理的紙張上使用石墨條

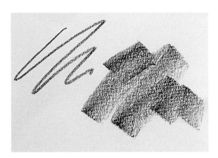
在圖畫紙上用石墨條畫點筆觸和側鋒筆觸

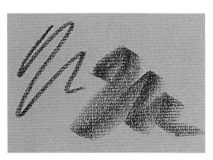
用石墨條在粉彩紙上做點筆觸和側鋒筆觸

專家經驗
雖然石墨可用於任何圖畫紙，但若用在像粉彩紙般具凹凸肌理的紙張上，可形成有趣的效果。

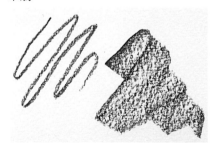
用石墨條在具肌理的水彩紙上做點筆觸和側鋒筆觸

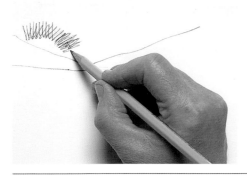

標準握法和書寫時的握筆法相同，對筆的掌控度最高。

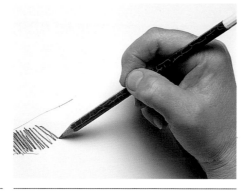

提高握筆的部位，力道較鬆。

握筆的方法

因書寫和繪畫的關聯性，大多數人都以寫字的握筆方式來握畫筆。也就是在靠近筆蕊的部分用拇指和前兩指牢牢握住。這種握法最能掌控鉛筆，十分適合複雜的細部描畫，和精細的線影或交叉線影，但可能導致畫面緊繃而較無表情。

用不同方式握石墨和彩色鉛筆是十分值得嘗試的。舉例來說，放鬆地握住鉛筆末端，較能隨手勢而畫出圖形，是以一臂之距離站在畫架前，最適合採用之法。而上重陰影或線條時，要以食指壓住鉛筆，加力道於筆尖。另一個用來上陰影和重線條的變化方式是反手握法。將鉛筆置於掌中，以拇指按壓，用整個手臂做小幅度的移動。

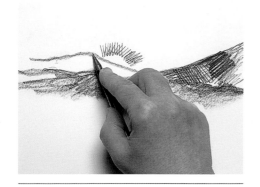

以食指按住鉛筆以穩固力道。

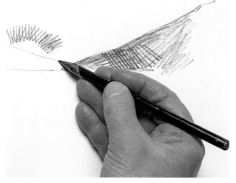

此種反手握法是將鉛筆置於拇指和前兩指之間。

另一種反手握法，限制筆尖的動向，作畫時需移動整隻手。

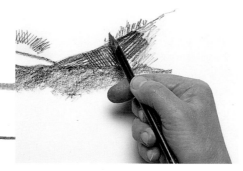

更多的資訊

🍎 **基本技法**：素描方法 8

🍎 **彩色鉛筆**：建立色彩和調子 62

鉛筆和石墨 結合連續調

石墨鉛筆從非常硬到非常軟有多種不同的硬度，可利用此性質上的差異來建立不同層次的調子。使用一枝鉛筆就能畫出不同的調子。例如使用2B或3B鉛筆，藉由改變下筆的力道，使調子由淺轉深。然而還是有亮部不夠亮、暗部不夠暗的可能。

此法主要用於完成作品，而非用於快速習作或底稿，但可用於為彩色作品計畫調子結構時粗略的速寫。重要的是必須在最初時就建立調子間的平衡，並決定哪些地方需留白。可以在過程中修改調子，在亮部做擦拭，或用較軟的鉛筆修改較深的鉛筆。不要過多的擦拭，避免損害線條質感，也模糊重要的邊緣線。

鉛筆的選擇範圍取決於想詮釋的主題，和詮釋主題的方法。一般而言，應從HB這種硬度適中的鉛筆先開始，逐漸轉換成6B，甚或9B鉛筆。下筆應由上往下，避免弄髒畫紙，是比較明智的做法。

專家經驗

如果底部已完成，而須修改上方時，最好將手放置在乾淨的紙張上；因為軟鉛筆很容易被擦模糊。

完成一幅素描步驟

1 在勾出輪廓、完成構圖後，畫家以HB鉛筆開始上陰影，並以定向筆觸描繪樹葉和草叢。由左向右進行，避免弄髒畫紙（若是左撇子，則反方向）。因右方的主要樹木要留白，所以只勾勒樹葉輪廓，再處理葉叢周圍的陰影。

2 以3B鉛筆輕畫大樹幹上的陰影，但葉叢留白。再用4B鉛筆和較重的力道建立背景的暗調，並用細碎而彎曲的筆觸描繪樹葉。

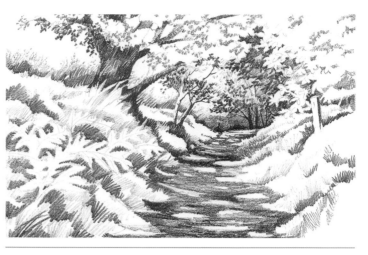

3 以HB鉛筆畫出蕨類植物、葉叢、和小徑水坑旁之陰影。再用5B
到9B鉛筆加重背景樹木的調子。

4 用3B鉛筆加重小徑的暗面，在調子間取得平衡，並在蕨類植物
和葉叢間上中調子。

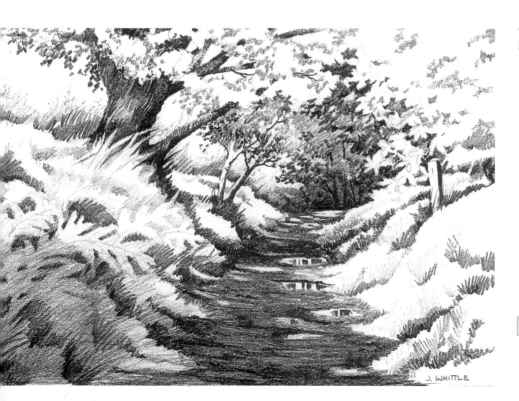

5 最後用9B鉛筆來調整調子。明顯加深小
徑盡頭，加強主要暗面，並沿著右側往
上連結小徑兩側，再以細小的白線段來
呈現右側小水坑之反影。做細部修改，
避免有急遽變化而使畫面顯得突兀。

更多的資訊

🍎 **鉛筆和石墨**：握筆的方法 17

🍎 **彩色鉛筆**：選擇鉛筆 60

炭條　線性素描

炭條，焦化的木條，是最古老的素描媒材之一，歷經數世紀仍保持其流行性。炭條通常由柳木，有時是藤枝所製成，並以不同的粗細和軟硬度出售。因其柔軟、易塗污，也很容易就能擦掉錯誤的性能，是一種非常「寬容」的媒材，常被人體寫生素描的新手使用。

時至今日，常被用來做調子素描，或結合線條和調子，也同樣適合較線性的作品；畫鉛筆素描時所採用的線影法、交叉線影法、和漸層法（過去通常都使用這些方法）。對於這類素描，細楊柳炭條是絕佳選擇，也可嘗試使用將炭壓縮成細筆蕊，再以木料包覆起來的炭鉛筆。炭鉛筆比一般炭條堅硬，也有保持雙手和畫紙不被沾污的優點，但由於它是以炭粉和黏合劑混合製成，缺點是不容易擦拭。

平滑的紙張最適合壓縮炭條。對楊柳炭條來說，具有凹凸肌理的紙張卻是較佳的選擇。舉例來說，粉彩紙具有足夠的「紙痕」，在留住炭粉的同時仍可擦拭。紙張的細粒紋理使筆觸呈現斷續效果，為畫作帶來額外的趣味。

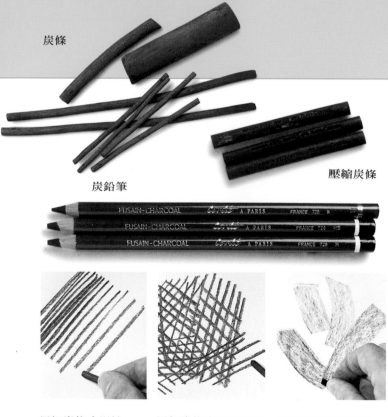

炭條

炭鉛筆

壓縮炭條

用細炭條畫影線　　　用細炭條畫交叉影線　　　用炭條畫側鋒筆觸

使用炭鉛筆

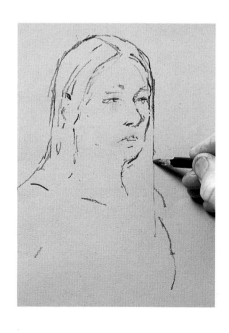

1 畫家以勾勒頭部和臉部輪廓開始，然後以有力的垂直線條呈現沉重垂下的直髮。人像是畫在一張有色和肌理的紙張上。它可牢固地抓住炭粉，也可讓藝術家在最後階段添加高光。

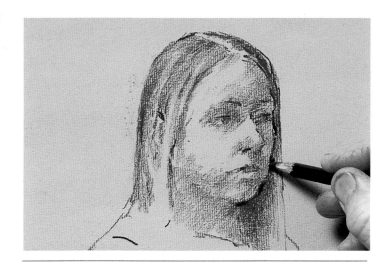

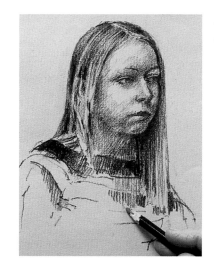

4 加強頭髮線條和加深臉側陰影後,再用直線和斜線筆觸描繪衣服的式樣。

2 使用淡調子來上陰影,運用定向筆觸勾勒輪廓。注意紙張的紋理創造出特有的線性效果,為素描帶來更多的趣味。

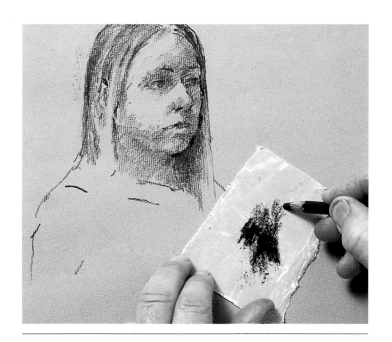

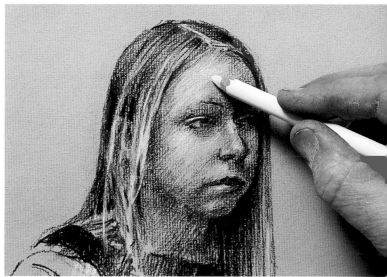

3 用砂紙磨尖炭鉛筆以備畫更多線條。用砂紙磨比用刀削好;因為刀削不僅易產生粉塵,也容易折斷筆尖。

5 畫家使用具有和炭鉛筆相似質地的白色粉彩筆,維持相同筆觸,添加高光後,這幅素描就完成了。

更多的資訊

🍎 **基本技法**:選擇合適的紙張 12

🍎 **粉彩**:紙張的肌理 48

炭條
調子素描

　　當我們看任何主體時，都傾向於以外形輪廓，而非形態來描繪它。雖然在畫形體時輪廓是非常重要的一環，但光線和陰影卻是闡釋三度空間時的主角。炭條是畫調子的完美媒材，可用折斷的炭條側面來處理大區域，且用手指擦揉就可輕易達到柔和調色的效果。處理暗調子需要重力道，很容易將細楊柳炭條折斷，所以，粗壓縮炭條是做調子素描的絕佳選擇。當炭條下的太重時，會變得髒污而難擦拭，在上錯調子的部分，可用可揉捏的軟橡皮加以擦除或變淡。

在具肌理的紙張上　使用紙筆擦色
畫側鋒筆觸

建立調子的層次

1 因主題頗為複雜，畫家先以細楊柳炭條勾勒輪廓。

2 然後再換用粗炭條，以不同的筆觸上中間調子。

3 用指尖推揉，使炭料附著於紙上，形成灰色區塊，之後再用炭條加深。

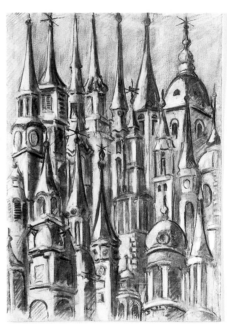

4 用粗、細炭條逐步建立調子和細部。這幅素描的衝擊力來自強烈的對比，所以要小心保持亮部潔白或近乎白。

提亮

前頁所提的軟橡皮是炭筆作品的必備用品。不止用於擦拭,還可提升成能在黑色部分製造白線條的工具;這在添加或再畫高光時非常有用。也可用「提亮」這個眾所皆知的炭畫技法,來改變整幅素描的明暗。

首先,用粗炭條側面塗滿整個畫面;最好是深灰色而非全黑色。使用高品質之平滑紙張,不要用不容易擦拭之壓縮炭條。

用細炭條勾勒主題的輪廓,然後開始用軟橡皮在灰色上「畫」,尋找光線落下的方式,並挑出主亮部。橡皮擦幾乎可像鉛筆般畫出明確的線條,也可用其平面和輕一點的力道,擦出中間調子的大區塊。倘若畫錯或想再加深某個部分,只要再使用炭條即可。此技法不僅有趣,也是相當重要的訓練,可藉此學會分析調子和描繪形體。

軟橡皮

提亮高光

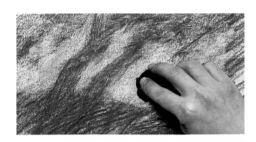

1 用大炭條塗滿整張畫紙後,再以小羊皮代替橡皮擦,開始擦出地面和兩顆樹木,擦去樹間和樹旁的碳粉。

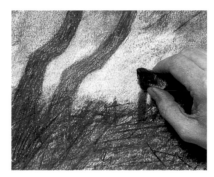

3 為了增強調子的對比,使用橡皮擦除去樹木後方天空部分的炭粉。

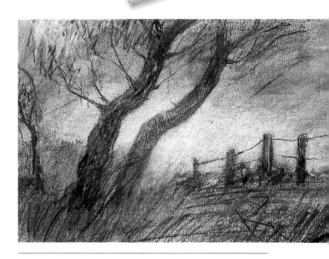

4 為前景添加細部線條後,使用遮蓋帶描繪邊緣線,為這幅素描帶來更多的衝擊力。

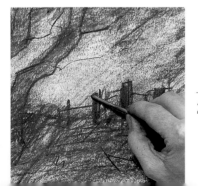

2 用較細的炭條添加更多細部。握炭條的末端,線條會較鬆散。

更多的資訊

🍎 **基本技法**:選擇合適的紙張 12

🍎 **粉彩**:紙張的肌理 48

炭精畫材（conte） 炭精蠟筆和鉛筆

炭精蠟筆和鉛筆是依尼可拉斯·傑可伯·孔特的姓氏而命名。孔特是法國科學家，在十八世紀發明炭精筆（他也在法國參與石墨鉛筆的製造）。炭精蠟筆是由石墨、黏土，及結合劑混合製成。其中的黏土是顏色的來源，提供褐色、血紅色（紅棕色）、黑色、和白色等傳統顏色。方條形的炭精條外形酷似時下的粉彩，常導致這兩種媒材的混淆。炭精蠟筆比粉彩來得稍微硬一些，

至今仍以原始名稱和四種顏色銷售，也有鉛筆的形式，以木料包覆由石墨和泥土製成的筆蕊。

炭精筆是一種迷人且多功能的媒材，既適合畫線條，也適合上調子。炭精筆適合勾勒輪廓，或以線影和交叉線影這種線性方法來上陰影。不過用炭精條的邊角，或用砂紙磨尖也可以畫出細線條。至於大範圍的區塊可用炭精條的側面畫出，若有需要也可折斷來使用。

炭精蠟筆和鉛筆也像炭條一樣，要注意紙張的表面紋理，畫家通常選擇粉彩紙或水彩紙。炭精筆在平滑的紙面上也可以表現得很好，唯一缺點是不像炭條或石墨鉛筆容易擦拭，但仍可用橡皮擦做某種程度之修改。

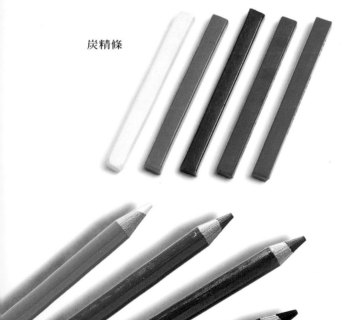

炭精條

炭精鉛筆

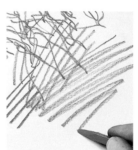

用磨尖的炭精條亂塗和畫影線

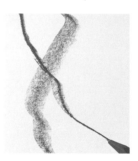

用磨尖的炭精條畫出不同筆觸

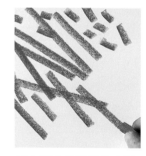

以未磨尖的炭精條畫記號

在具肌理的紙上畫側鋒筆觸

在平滑的紙上畫側鋒筆觸

建立調子

1 畫家用血紅色炭精筆勾邊，畫出主輪廓。因炭精筆不容易擦拭，下筆的線條非常輕。

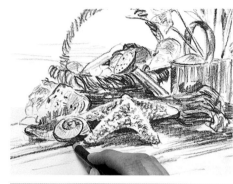

3 為增加調子深度，改用棕色鉛筆，以鬆散的影線和交叉影線來上陰影。注意可沿著提藍和水壺的外形畫影線，這種方法有時被稱為「環形漸層」。

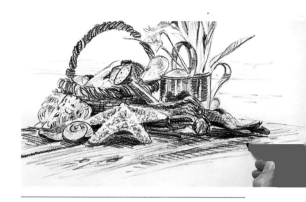

4 用黑色炭精筆，以較重的力道帶出陰影。

2 使用同一鉛筆畫出第一個調子，並小心不畫到該留亮的部分。

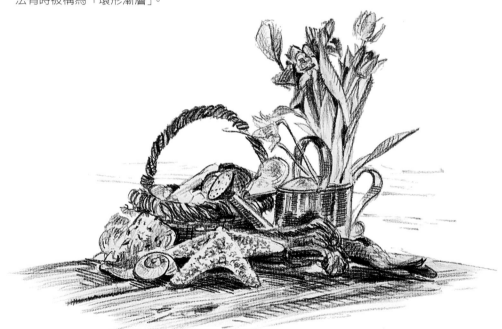

5 最後修改，明顯加重葉片間以及海星和海螺下的陰影，這幅素描就完成了。

更多的資訊

炭條：提亮　23

基本技法：選擇合適的紙張　12

粉彩：紙張的顏色　44

炭精筆 在有色紙上作畫

一般習慣在有色紙張上使用白色和血紅色炭精蠟筆或鉛筆，因為紙張的顏色可成為中間調子，所以等於使用三色。這就是三色素描法，是臨摹外形的絕佳方法，也是前輩大師在裸體習作上經常採用的。

使用白色和血紅色炭精筆時，淡黃或米黃色紙是一般的選擇。此技法也適用其他顏色，例如：可為白色和黑色炭精筆選擇灰或淺藍色紙，甚至可同時用四種顏色的炭精筆。

使用有色紙的優點是可以實際畫出高光，而不是以一般單色素描所採用的留白方式來呈現。在前輩大師的畫作中，通常在最後階段用白筆打亮高光。但若主題有顯著的高光或亮部，可以先從白色著手，再逐漸進行深調子；至於中間調子的部分就以紙張的原色呈現。

任何漸層方法均可使用，但要小心不可在起始階段就上得太濃密，避免調子太重而無法挽救。

專家經驗
使用兩色或多色炭精筆在本質上仍屬單色技法，因為顏色是用來呈現調性上的價值，而非展示實際色彩。

臨摹前輩大師畫作

1 畫家在中間色調、暖色系的紙上，使用血紅色炭精筆。先粗勾輪廓，再用輕的線影筆觸上第一個調子。

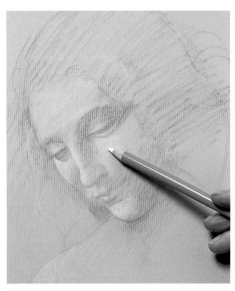

2 使用白色炭精筆打出臉部的主要高光。在此階段握住鉛筆末端以保持輕筆觸。

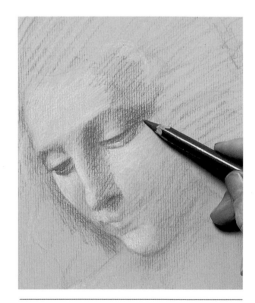

3 為使臉部輪廓分明，選擇削尖的黑色炭精筆。需握靠筆尖的部分，以求較精細的掌控。

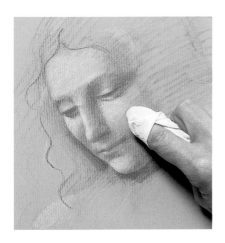

4 畫家以李奧納多達文西的知名畫作為範本。為達到前輩大師著名的柔和效果,他在手指上纏軟布,調整高光和臉頰部位的中間調子。

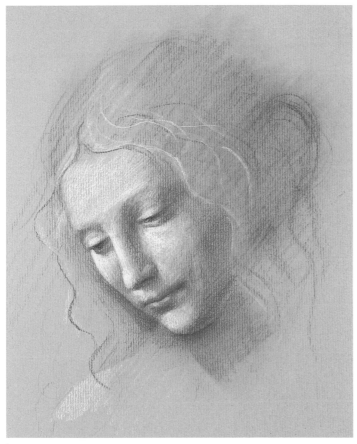

5 更加強臉部輪廓、臉龐的陰影,添加細部的髮絲後便完成這幅素描。注意嘴角和唇下的柔和調色。

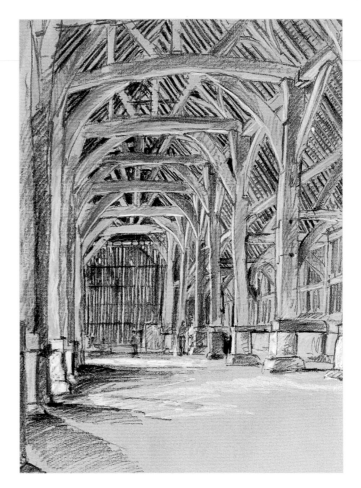

羅傑・哈金斯 ◇ 舊穀倉

在這幅勾起回憶的穀倉內景習作中,也使用相同技法。因主題需要乾淨俐落的線條,畫家並未使用融合調色方法。他在穀倉後方,用紅色點出兩個細小人形,達到畫龍點睛效果。

更多的資訊

 粉彩:紙張的顏色 44

筆和墨水
素描工具

　　筆和墨水是最古老的素描媒材之一，可以由很多物質和材料做成，例如：削尖的木頭、蘆葦、竹子、或羽毛的翎管等。儘管時下有非常多的筆可選用，有些畫家仍偏愛自行製造。

　　藉由嘗試可找出合用的筆，但在選筆時也要考量素描的主題和欲達成的效果。舉例來說，針筆筆尖出水量平均，使使用者能快速畫畫，且無需攜帶墨水，適合在戶外時使用。雖然針筆畫出來的線條顯得有些機械化，但在速寫或使用線影法和交叉線影法時，並不會造成太大的妨礙。傳統的筆有木製的把手，和可替換的筆尖，可以繪製不同的線條，適合用來畫線性素描，缺點是使用時需經常充填墨水，使素描過程較緩慢。而粗筆尖所需的墨水量比細筆尖多，也限制了一筆所能達到的長度

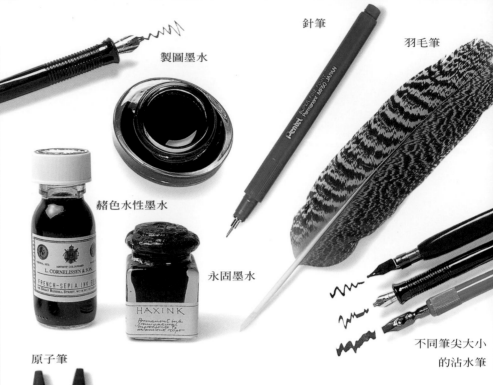

製圖墨水　　針筆

羽毛筆

赭色水性墨水

永固墨水

原子筆

不同筆尖大小的沾水筆

專家經驗

最常用的素描墨水是以蟲膠為底料的製圖墨水，但也可用壓克力（丙烯酸）墨水，或任何市售的書寫墨水。後者是水溶性的，加水稀釋後可用來畫鋼筆淡彩畫。

描繪動態

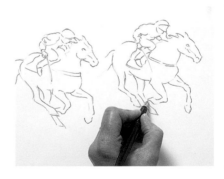

1　這個主題需要高度準確性，所以畫家選擇鋼筆素描。先以針筆勾勒出輪廓。

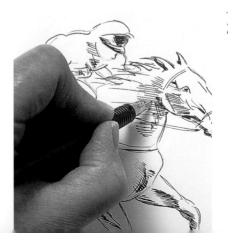

2　以明確的影線描繪外形，呈現出馬匹向前衝刺的動態。

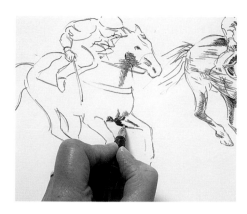

3 以小部分的黑色來表現後方馬匹的腿部陰影，強調馬匹奮力往前的衝勁和速度感。

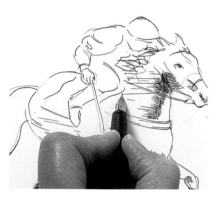

4 在後方馬匹的頸部和全身添加更多「速度線條」，筆觸要輕，以免削弱馬頸上強有力的線條。

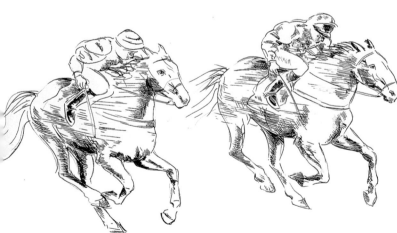

5 完成後的素描真實呈現出興奮感，幾乎可感覺到，後方馬匹竭力伸展每一條肌肉，去追趕前方的馬匹。

夏洛蒂·史都華 ◇ 站立的裸體
在這幅以十分鐘完成的素描中所使用的是原子筆，以線條重疊交錯出裸體形象。由於原子筆是眾所熟知的書寫工具，對其熟悉度甚於專為素描設計的工具，所以適合用來做快速習作和速寫。

以沾水筆畫交叉影線　以鵝毛筆畫影線　以原子筆塗畫

更多的資訊

🍎 筆和墨水：線條和調子 30

筆和墨水
線條和調子

如前所述，單用線條就足以建立調子。鋼筆素描也可結合墨水稀釋後的淡彩或灰色水彩。大部分的素描或書寫墨水，均可加水稀釋而混出多種層次的灰色。另一種在線性淡彩畫中經常使用的墨水，是製成墨條的中國墨水。墨條加水轉磨後即成為墨水，通常只由專業供應商出售。讀者如果對這些技法有興趣，倒是十分值得去尋找。

從線條或調子開始著手是個人選擇，然而要避免在畫出堅硬和機械化的線條後，再用調子去填補。嘗試用不同粗細而富有表情的線條，才能夠「放輕和加重邊緣線」。羽毛筆或竹筆很適合這類的應用；也可選擇針筆和水溶性墨水，當墨水淡彩乾了之後，可用針筆加重必要的線條。

雖然可使用一般的圖畫紙，但因為水彩紙較不易皺折，它的肌理會稍微使線條產生斷續效果，帶來柔和的感觸，是較好的選擇。

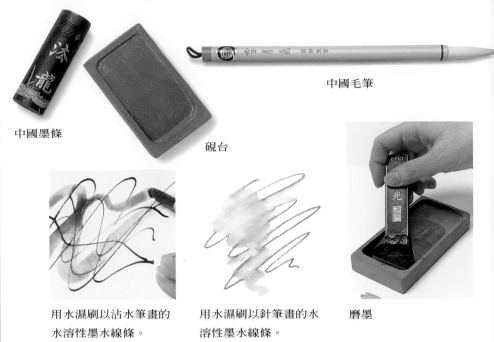

中國墨條

硯台

中國毛筆

磨墨

用水濕刷以沾水筆畫的水溶性墨水線條。

用水濕刷以針筆畫的水溶性墨水線條。

用水濕刷鋼筆線條

1 畫家選擇使用水彩紙、沾水筆，和製圖墨水。先仔細勾勒輪廓，並畫出重要部分，在這幅素描中，線條不若淡彩重要，所以用較輕且稍微斷續的線條。

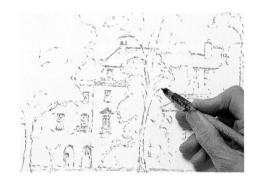

2 用稀釋的墨水，在建築物和部分的樹木上第一個調子後，再在屋頂上較深的調子。

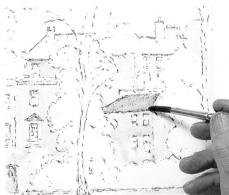

竹筆

中號圓筆

專家經驗
若想上非常濕的淡彩，應如第十三頁所示，先繃緊畫紙。

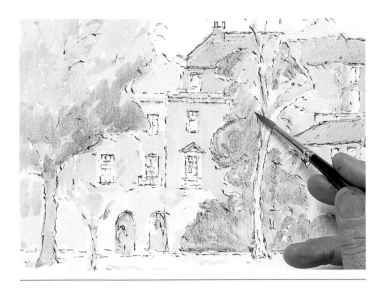

3 為整幅素描刷上較重的淡彩。墨水展現稍成粒狀的肌理，恰似樹葉上的紋理。

4 窗戶上的小面積深淡彩，使建築物抓住視覺焦點，高光部分則以留白畫紙來處理，然後再為前景的樹木和灌木叢刷上較深的淡彩。注意樹木右側因向光而用較淺的調子。

5 雖然淡彩遮掩了大部分的線條，但在適當地方仍清晰可見，為這幅作品帶來迷人的俐落感。

更多的資訊

🍎 **彩色墨水**：墨水和麥克筆 76

🍎 **基本技法**：選擇合適的紙張 12

畫筆和墨水 以畫筆素描

如果之前只使用點畫工具（鉛筆或筆），那麼讓畫筆沾滿墨水、滑過紙張，將會帶來一種美妙的解放感，不過需要相當的練習，才能成為使用畫筆的專家。將此技法發揮至淋漓盡致，並提升至藝術境界的中國和日本專家，在成為頂尖高手前，常須花費數十年時間跟隨公認的大師學習。西方畫家較不被此東方的傳統習俗所限制，純粹將畫筆素描當成一種有趣，且善於表達的技法。

畫筆素描最重要的工具是，品質佳的水彩筆或是中國毛筆。後者特別適合用來畫符號，令人驚訝的是，它比水彩畫筆便宜。無論使用何種畫筆均能畫出各種不同的圖形，從細柔的線條到圓點或任何圖形，只要改變力道和墨水量就可達成。舉例來說，若一開始施壓於筆身，然後慢慢提起，就能得到花瓣形圖案；若以沾滿墨水的畫筆拉出線條，因墨水急速耗盡，筆觸末端就會變淡。在正式著手畫素描前，需要多加練習，因為一旦下筆就無法修改。此法的精髓就在於收控自如。

不同形狀的畫筆

專家經驗

畫筆素描不限定為單色技法，也可以使用彩色墨水、或水彩來創作出精巧的效果。

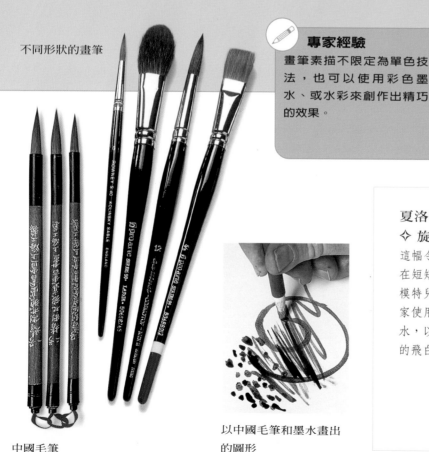

中國毛筆

以中國毛筆和墨水畫出的圖形

夏洛蒂・史都華
◇ 旋轉姿態

這幅令人興奮的畫筆素描，在短短十秒間完成，捕捉到模特兒進行間的動作。藝術家使用壓克力（丙烯酸）墨水，以鬃毫畫筆製造出迷人的飛白筆觸。

轉換畫筆

1 畫家從頭髮開始進行，使用大號畫筆和
 稍微稀釋的墨水，讓墨水向下流動，聚
 集在筆觸底部。

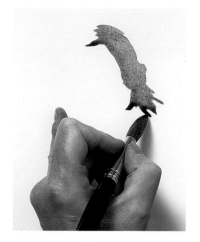

2 使用大號畫筆畫頭部和上身之後，轉用
 較小畫筆勾勒白長褲的輪廓。握住畫筆
 靠筆尖的部位，以獲得最佳掌控度。

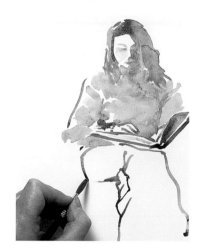

3 使用尖頭畫筆，以短線性筆
 觸，描繪座椅的紋理。座椅
 因其複雜的紋理，和概括描
 繪的人物恰成對比，在構圖
 中扮演重要角色。

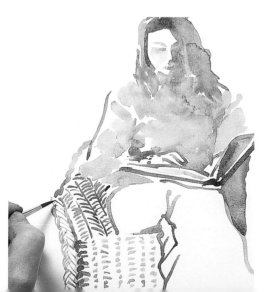

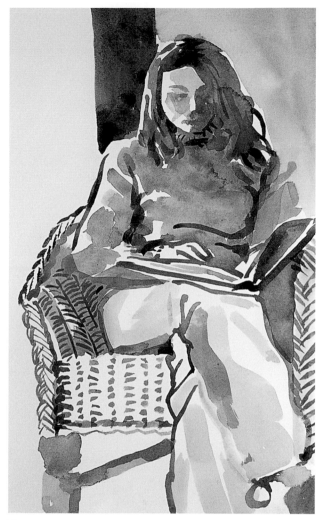

4 在人物後方加上厚重的暗垂直線，加重頭髮
 和臉龐的暗部，並以寬筆觸沾稀釋墨水畫出
 椅腳後，便完成這幅素描。

<div>
更多的資訊

 彩色墨水：墨水和麥克筆 76
</div>

畫筆和墨水 灑點素描

此技法是由英國風景畫家亞歷山得·寇任斯在十八世紀末所提出，靈感來自李奧納多達文西（Leonardo da Vinci）的畫作。西元1786年，寇任斯在其出版的書中，試圖應用墨水污痕加上想像力，成就不落俗套的作品。而此法在當下較現時流行。

利用偶然產生而非預先設想好的的污痕，來發展成風景畫、人物素描等。

寇任斯認為可將隨機產生的墨點畫成素描，並用許多令人印象深刻的畫筆素描來展示他的手法。時至今日，他的書「風景畫的創新思維」（A New Method for Assisting the Invention in Drawing Original Compositions for Landscape）仍有其影響力，並持續啟發畫家和新手。

大部分水彩畫者都能熟悉這種利用偶然效果的方法，也能很快學會如何利用汙點和墨痕。要從無關聯性的記號中找出凝聚的模式，需要運用一些想像力。在此技法中沒有對或錯，可以是抽象的、也可以是具像的，也正因如此才使得它如此令人振奮。

只要灑下一些墨點，讓想像力開始馳騁，去創造視覺上的可能性，就會有意想不到的驚喜。

發展素描

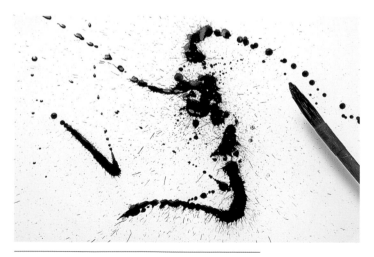

1 畫家以沾滿墨水的畫筆隨意潑灑墨水。

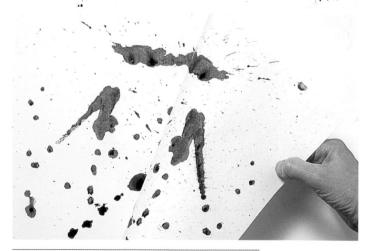

2 以另一張圖畫紙吸去多餘的墨水。

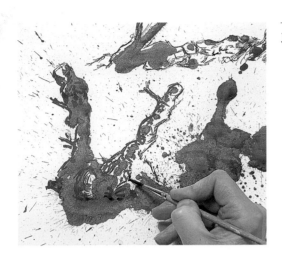

3 墨點暗示出主題，先使用筆和墨水，再用小畫筆描繪背景樹木，和前景殘幹。

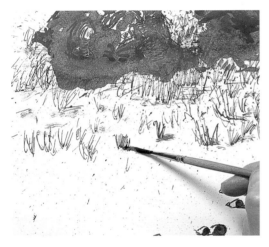

4 以細筆畫的草叢，和以畫筆添加的石頭為前景，帶進紋理和趣味，接著以乾筆畫法（畫筆上的墨水非常少）增加草叢間的陰影。

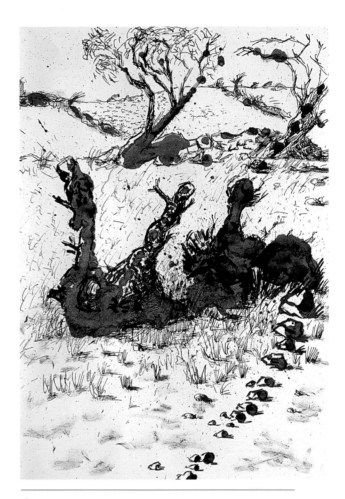

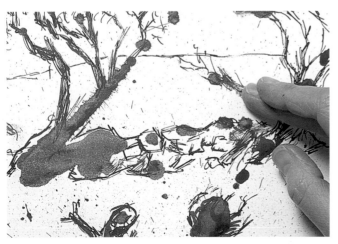

5 以手指抹開濕墨水線，為背景樹木添加額外的肌理。

6 這幅完成後的素描，是以原始墨點為基礎所畫成。請注意在最初階段已完成的前景殘幹上的迷人紋理。

更多的資訊

彩色墨水：墨水和麥克筆 76

黑底白線素描 刮畫板

一般人習慣於以黑色鋼筆或鉛筆在白紙上作畫，但若反其道而行會令人詫異（有時也令人興奮）。刮畫板正是在黑色表面上畫出白線條，翻轉了平常的素描型態，能以不同角度來看素描的主題。

刮畫板是一種表面附有黑墨水的軟質板，用尖的工具就可在上面刮出白色線條。如同使用一般筆，任何素描技法都可以使用，不同的是，是以「負的」刮畫而非畫畫。雖有特殊的使用工具，但手上現有的任何可刮出痕跡的工具，都可拿來即興創作。例如，以工藝刀或菜刀刮出細線條；以編織針刮出粗線條；以金屬髮梳或廚房的鋸齒刀拉出一系列的平行影線，或交叉影線的陰影區塊。

在過去，刮畫板主要用於書籍和雜誌的插圖，現已在純美術的領域中逐漸受歡迎。

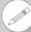

專家經驗

可以在板上重疊數層墨水，做出獨特的刮畫板，亦可改變底色。這是相當費力的過程，因此留給那些刮畫板迷們。

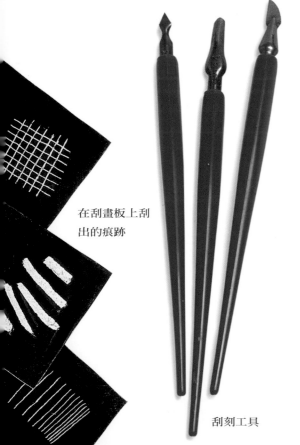

在刮畫板上刮出的痕跡

刮刻工具

由線條呈現的肌理

1 以鋼筆在刮畫板上做出輕線條，確定狗兒的頭部位置後，畫家開始勾輪廓。

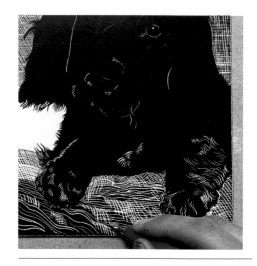

2 第二階段開始建立調子。細而密集的影線為背景提供中調子，再以重線條呈現前景布料的紋理。

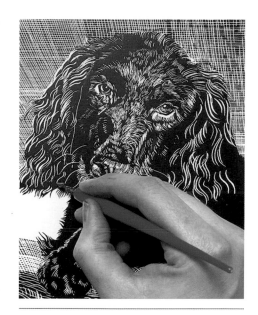

3 以一系列的線條順著毛髮走勢畫出狗兒的臉部和身軀。鼻頭的線條明顯呈現下方的骨骼，毛髮較頭部長的耳朵則以較粗的線條展現。

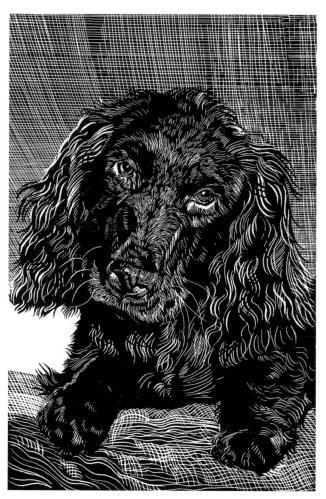

4 最後用墨水來修補錯誤的線條，並在腳爪上添加細部線條，但不要填滿整個身軀，因為黑色為這幅畫帶來衝擊力。

吉恩・坎特 ✧ 喬治亞街道

這幅素描所使用的是白色而非黑色刮畫板，讓畫家能做出非常精細的黑線條。逐步處理黑色和近乎黑的部分，並且小心地保持線條直且正。

更多的資訊

 油性粉彩：刮痕法 58

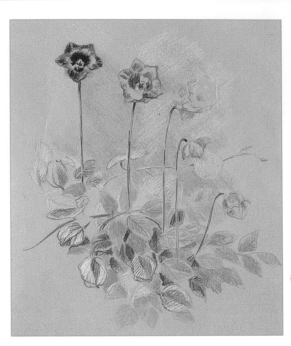

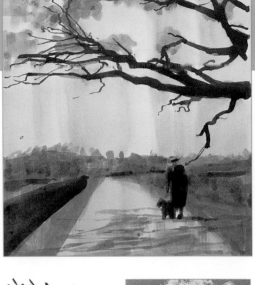

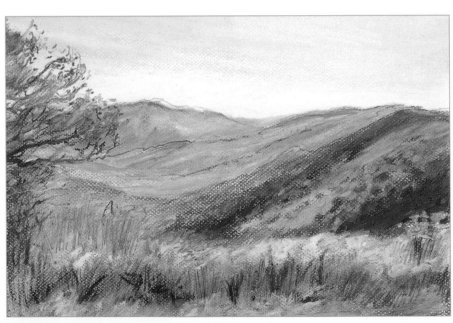

彩色媒材

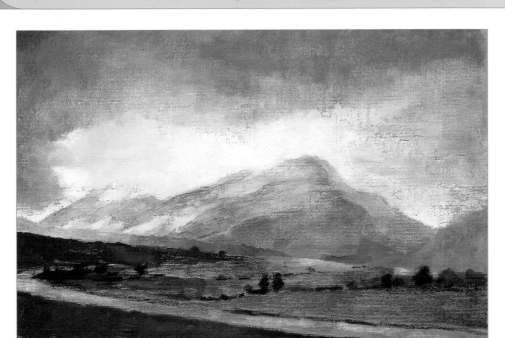

有色素描媒材在過去數十年間急遽增加，讓藝術家有了更多的選擇。本章將藉由一系列的圖片和圖例，逐步介紹如何善用每一種媒材。所有的傳統技法均佐以圖例和詳盡解說，此外還有一些創新和實驗性的方法。

粉彩　用粉彩素描

近來粉彩快速普及化，廠商為了迎合需求，不斷推陳出新，但也可能讓使用者在初次購買時感到困惑。粉彩依其軟硬度不同，可分為硬性和軟性兩大類。過去硬性粉彩通常以方形條狀出售（就像孔特粉蠟筆），而後者則是不同粗細的圓條形。時下有一些軟性粉彩也製成方條形，但在包裝盒上會有明確的「軟性」標籤。

粉彩既是素描也是繪畫媒材，軟性粉彩最適合以側鋒筆觸做出寬面的繪畫效果。不過用點觸，也可畫出線條和柔和的彩色區域。

所有粉彩都是由基礎顏料，加上填充料和黏合劑混合而成。軟性粉彩的黏合劑含量很低，幾乎是純色料，而硬性粉彩的添加劑含量較高，不容易碎裂，較容易掌控，很適合用於素描。可用粉

彩條的側面上調子，也可用邊角來畫細線條。粉彩鉛筆是以中等硬度的粉彩條，外面包覆一層木料而成，特別適合用來表現線條，其軟度也可用來上調子，或用手指加色塗抹。

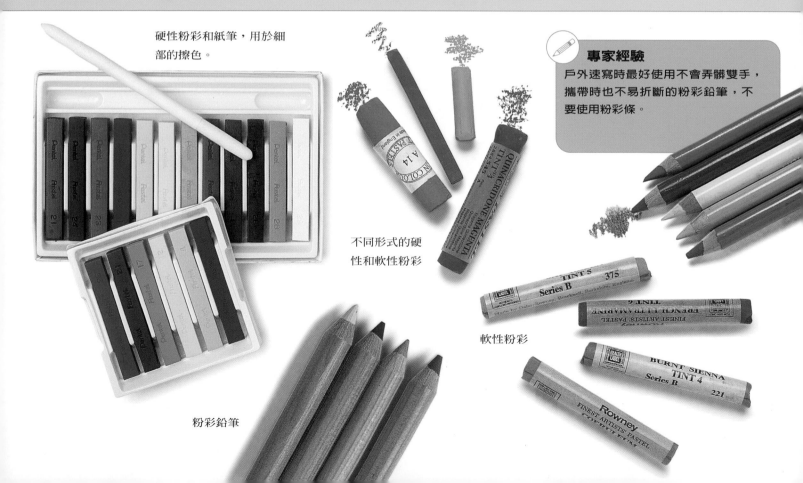

硬性粉彩和紙筆，用於細部的擦色。

不同形式的硬性和軟性粉彩

軟性粉彩

粉彩鉛筆

專家經驗

戶外速寫時最好使用不會弄髒雙手，攜帶時也不易折斷的粉彩鉛筆，不要使用粉彩條。

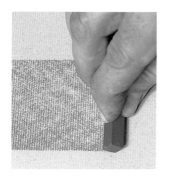

使用硬性粉彩做側鋒筆觸

使用硬性粉彩做末端筆觸

使用硬性粉彩條的邊角畫細線條

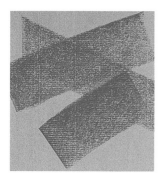

使用折斷的軟性粉彩條做側鋒筆觸

使用軟質粉彩畫厚重和疏影線

使用軟性粉彩畫細和寬的線條

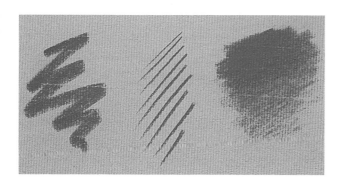

此處的記號是由粉彩鉛筆所畫出。從左開始：側鋒筆觸，點筆觸，漸層

以粉彩鉛筆畫交叉影線

羅傑·哈金斯 ◇ 窗口，傍晚
畫家結合粉彩和拼貼，創作出這幅富有創意的素描。每一窗格均由不同顏色和肌理的紙張構成。

更多的資訊

粉彩：融合和混色 42

粉彩　融合和混色

使用粉彩的樂趣之一就是它隨手可用。使用彩色鉛筆時（本章稍後將介紹），顏色的區塊必須以線性漸層的方法來建立，而粉彩只要用粉彩側面做較寬的筆觸，然後用手塗抹開來，使紙張吃進粉彩即可。也可以使用融合的方法來混色；用側鋒筆觸畫出兩種或多種顏色，然後用手指將色粉全部或部分塗抹混合開來。

雖然融合適合用來處理大塊面色彩，卻須謹防過度使用，否則容易使畫面流於模糊雜亂而無特色。通常以柔和的融合色來對比細部線條，會獲得佳結果。舉例來說，在肖像畫中，可以將背景和部分臉部做融合調色，再用粉彩的邊角或側面，為臉龐和頭髮帶進細部線條，或是用粉彩鉛筆來做細部的描繪。所有形態的粉彩都可以結合在一起。

然而融合並非表面混色的唯一方法，採用疊色而不用調色會比較有效。如果每一層顏色都夠淡的話，上一層的顏色會稍微透出下一層的顏色，製造出生動的閃爍效果。色彩也可藉由線條來混色，若與彩色鉛筆共用，可用粉彩條的邊角或粉彩鉛筆，進行線影法和交叉線影法。

專家經驗

粉彩很容易弄髒雙手，尤其用手指混色時更是如此。手邊隨時預備濕紙巾擦拭雙手，否則顏色會變濁。

羅傑·哈金斯　✧　陳舊艾沃斯

在這幅粉彩鉛筆素描中，畫家企圖以生動有力的線條效果為水域注入新的趣味，而將融合調色的使用限制降到最低。他採用淡藍色的紙張，而前景的部分並未著色。

用手指調色

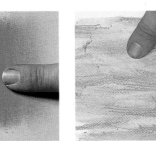

用手指融合兩色

用紙筆調色

以鬆散的白色疊上紅色

以淡色調疊上中間色調

以黃色疊上藍色可得到綠色

邊緣線的特性

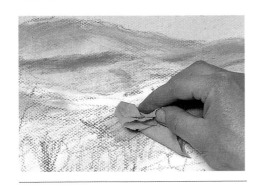

1 為天空上單色彩,然後將色料塗開,使其附著於紙上;對山丘進行調色,製造柔和效果。畫家並以點筆觸描繪中景的葉叢,以布塊柔化其線條。

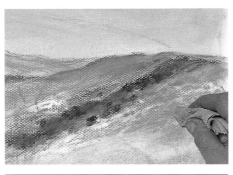

2 持續上色和調色的過程,逐漸進行到畫面前半部。

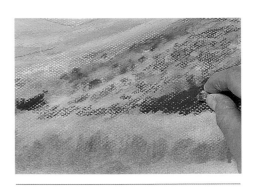

3 使用深色彩,但只做部分調色;因為此區域應在空間感中前顯。

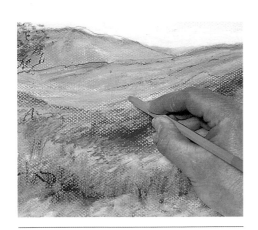

4 為了和背景的柔和調色產生對比,前景的樹葉和樹木使用暗、重的筆觸。然後用粉彩筆為中景山丘添加細緻線條。

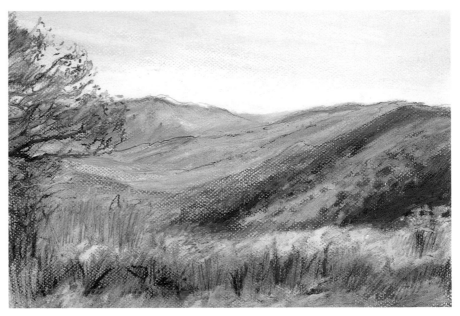

5 在最後階段,為前景添加更多細部,使用視覺混色而非只是加以調色。為連結前景和中景,在山丘上添加稍許細深色線條,以呼應樹木和草叢的線性特質。

更多的資訊

 基本技法:建立色彩 10

 粉彩:紙張的顏色 44

粉彩 紙張的顏色

通常粉彩素描是畫在有色的紙張上，因此製造商生產多種有色紙張。捨白色紙而選擇有色紙有下列幾點理由：首先，粉彩紙須具備肌理以保留粉彩色料，而留在紙張微粒間的色料不可能完全覆蓋紙面，因此呈現出紙張的肌理形態。其次，白色紙張則可能產生干擾的跳動效果，進而減低色彩價值，此外也很難對白色紙上第一個顏色，因為與白色比較，幾乎所有顏色都顯得暗沉，所以或許在開始時就誤用了一個過於黯淡的主色。更重要的是，保留有色紙的原色，可以刻意在某些部分不著色。

紙張顏色的選擇，取決於素描主體在完成畫作中佔多大比重。它可以和主色產生對比，也可融入其中。在風景或海景畫中，藍或灰藍色可充當藍天或海洋，而不加以著色；利用紙張和畫作主色調之間的補色對比，可以獲得有趣的結果。至於人體習作或肖像畫，由於主色為暖色調，就可選擇寒藍或綠色紙張，藉其顏色充當陰影。

專家經驗

在人像素描中，經常以紙張顏色充當背景而甚少著色，或只稍微上色。

藍色紙張上的黃色物體補色對比

中間色調的顏色在淺色調紙上顯得較深

同樣顏色在較暗的背景上就顯得較淺

建立主色調

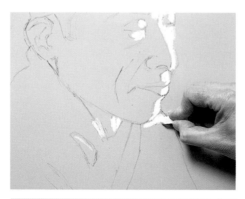

1 在這幅人像素描中，藝術家選擇膚色調子的紙張，用黑色粉彩筆勾勒輪廓後，開始在臉側打亮高光。

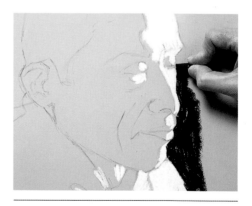

2 接著小心地沿著臉龐添加黑色背景，衣服也選用黑色，以便在前景和背景間獲得平衡。一旦主要亮部和暗部都確立後，開始考慮中間調子。

道格・道生 ✧
尖塔燈光

在這幅薄暮風景畫中，以暖粉紅色為梅森奈特纖維板上底色，顯出底板肌理。注意底色使天空的藍色顯得生動，並在樹旁製造出光暈效果，暗示燈火由後方照來。

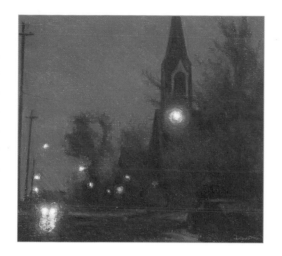

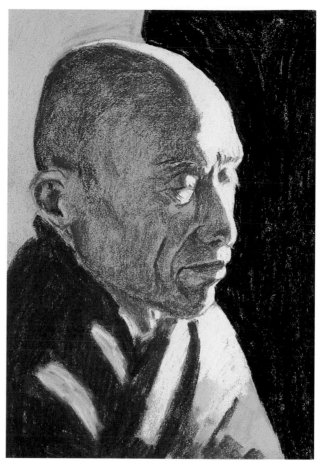

3 為使臉部具有立體感，選用相似顏色，但比紙張調子深一點的硬性粉彩。在側鋒筆觸後，用粉彩邊角畫出有力線條。

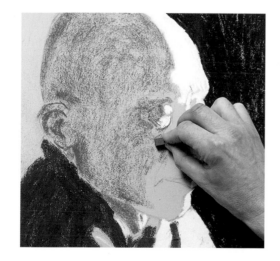

5 最後階段在衣服上添加白色，提供有力的前景。以一組顏色有限卻有強烈調子對比的色彩組合，使這幅素描顯得十分有力。

4 再度使用黑色加強臉部輪廓，尤其是嘴部周圍的深刻線條。

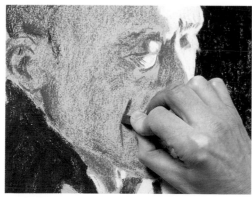

更多的資訊

 基本技法：選擇合適的紙張 12

 粉彩：紙張的肌理 48

漸層暈染

漸層暈染是傳統的粉彩技法，最常用於人物肖像。漸層暈染一辭在字典上的定義是「沒有邊緣的圖片或圖案」，在粉彩素描中的含意則是指沒有背景。當然從視覺的角度而言是有背景的（由畫紙本身提供），若慎選顏色，此法可以是非常有力的。早期的粉彩畫家通常選擇米黃或淡黃色紙張，背景留白、而專注於臉部上色。事實上，可選擇任何適合主題的顏色。一位黑人的肖像若畫在紅色或鮮黃色紙上，可能會有意外的戲劇性效果，而藍色或略帶粉紅色的背景，可使兒童速寫顯得柔和。

選擇色彩強烈的紙張充當背景，須設法將紙張顏色和素描連結起來，否則素描看起來會像是從布或紙上剪下來的圖案花樣。可以讓紙張顏色成為素描的一部分，或是在衣服或五官上帶進一點背景顏色。例如：鮮豔的口紅可以成為紅色背景的色彩連結。

雖然此法最常運用於人物肖像，但沒有理由不能將其運用於其他主題，例如：靜物或花卉習作。

選擇適當的紙張

1 此技法首重選擇紙張顏色；因為紙張顏色往最後完成的人像上扮演極重要的角色。畫家選擇和模特兒眼睛幾乎吻合的暖棕色。一開始使用炭條素描，並輕擦掉炭料，以免混到粉彩。

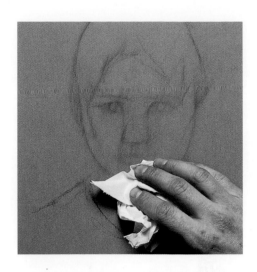

2 使用硬性粉彩建立淺色塊，並沿不同方向畫出一系列的白色線條。

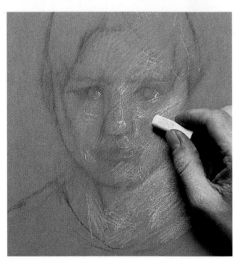

3 用中等硬度粉彩上臉側陰影，然後使用粉彩鉛筆描繪臉部輪廓。眼睛是一幅肖像畫的視覺焦點，所以瞳孔顏色比其他部位都要深。

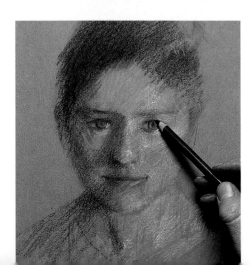

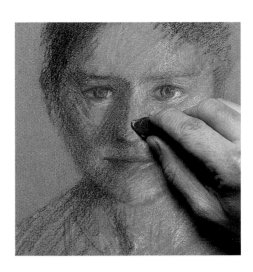

4 粉彩非常容易模糊塗污，雖然畫家保持輕柔，仍須不時使用可揉捏橡皮擦來恢復紙張原色，保持素描的中間調子。

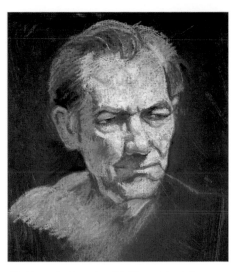

蓋瑞·麥克 ✧ 鮑伯·墨爾登
使用黑色不是畫年輕女子或兒童畫像的明智選擇，然而在這幅習作中卻令人驚歎。畫家以淺色的肩膀強調出戲劇化效果，並以此手法將觀賞者的視線帶到臉部。

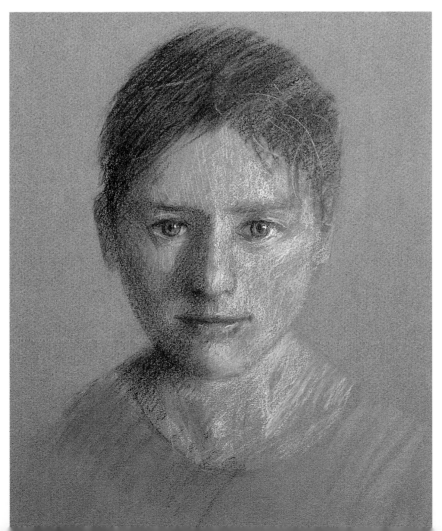

5 最後階段在臉頰帶進幾抹精巧細緻的粉紅色，更精確地描繪眼睛和雙唇。不要完全上色，使紙張保持它的原色。

更多的資訊
🍎 **基本技法：**建立色彩 10
🍎 **粉彩：**紙張的顏色 44

粉彩
紙張的肌理

　　在本書的基本技法中曾解釋，粉彩需要具有凹凸肌理的表面以留住色料，如果使用平滑的圖畫紙，微細的粉彩粒很容易滑落。兩種標準粉彩紙的肌理較機械化，不受一些粉彩畫家青睞，不過可使用其具有足夠肌理的「反面」。有三種特別為粉彩畫而製作的紙：砂紙（特為畫家製作，以大張出售）、粉彩紙板（由細小軟木所製成）、和絨面紙（絨質表面可柔化粉彩筆觸），雖然這三種紙均能牢牢抓住粉彩顏色，但也因此難擦拭。不過其最大優點是，使用最少量的定著液就能保住色彩。

　　如果喜歡明顯肌理，可使用水彩紙。有色的表面較適合粉彩畫，所以需為水彩紙染色，可以上一層水彩淡彩、沾水塗染粉彩、稀釋墨水、或薄壓克力原料。有些粉彩畫家以細小浮石粉，混合壓克力材料或膠料，自行製作具有肌理的表面，但此種有研磨料的表面較適合粉彩繪畫，而非粉彩素描。

畫在安格爾紙（Ingres）上的線條和側鋒筆觸

畫在米特紙上（Mi-teintes）的線條和側鋒筆觸

畫在專業砂紙上的線條和側鋒筆觸

畫在絨面紙上的線條和側鋒筆觸

專家經驗

可以用茶葉和咖啡來染白色紙張。用濕茶包輕敷可得到較不規則的效果，而用水彩畫筆沾冷咖啡刷紙面，可獲得較均勻的染色。

畫在具肌理的水彩紙上的線條和側鋒筆觸

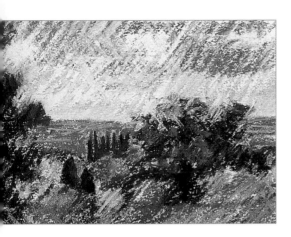

伊利諾・史都華 ✧ 從崔莫洛山丘

水彩紙在這幅軟性粉彩素描中，呈現非常有力的效果。畫家刻意選擇此種粗糙的紋理來顯出刮大風的天氣。

素描若是畫在像英格爾（Ingres）這類較薄的紙張上時，可從背面定色。

從此處可看出，定色液會使紙張吃進顏料，並使色彩變暗。

專家經驗

有些人會受化學噴霧劑影響而覺得不舒服，因此要保持窗戶暢通。若與眾人共事，請將素描拿至戶外再行定色。

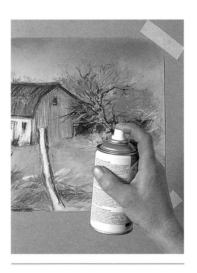

定著液也可以在素描過程中使用，如果無法在已上色的粉彩上進一步加色，或需要修正時可以使用。但要等到紙張完全乾時才可再上色。

定色

　　有些畫家避免為其畫作做定色，他們認為粉彩的脆弱和其色彩的鮮豔亮澤是最重要的。不可諱言，定著液的使用對表面性質會有某種程度的損害，也會減低色彩亮度。尤其使用在暗或中色調紙張上時更明顯；因為淺粉彩顏料會被「吃」進紙張裏。

　　粉彩素描易模糊的特性是眾所皆知的，而定著液也確實對畫作提供有效的保護。不是以疊色方式完成的線性素描可從背面定色，不會影響表面性質，不過只適用於較薄的紙張。若需從正面定色，盡可能以少量的定著液，以免弄濕畫紙，使顏色相互混雜。使用一或兩層薄噴霧，比用一層厚噴霧來得安全。

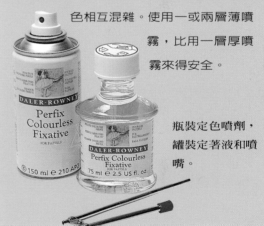

瓶裝定色噴劑，罐裝定著液和噴嘴。

更多的資訊

🍎 **粉彩：**融合和混色　42

🍎 **粉彩：**沾水塗染　52

粉彩 修正

和鉛筆及炭條比較，粉彩較不易擦拭，不過在紙張凹凸表面尚未被完全填滿的早期階段，仍可做某種程度的修改。以鬃毫畫筆盡可能刷掉顏色，再用軟橡皮的邊角或麵包（很多粉彩畫家推薦）擦掉剩餘的顏色。任何色料太重的區塊都可做修改。

要在後期做修改（例如改變或修正顏色），唯一的方法是做表面裝飾。先刷掉欲修改部分的多餘顏色，要小心不要讓粉彩顆粒弄髒其餘部分，然後再上顏色。在刷掉多餘顏色之後可噴一層定著液（請參照前頁），如此新的顏色就不會沉入先前的顏色。

專家經驗

如果使用砂紙、粉彩紙板或絨面紙，就無法用橡皮擦或麵包法；因為這些紙張的抓粉彩力太強。但紙面仍然可以承受更多的處理。

粉彩紙板，絨面紙，和專家用砂紙。

軟橡皮

單鋒刀片

鬃毫畫筆和硬毛刷

要刷掉粉彩時，將紙板豎立起來，以便粉彩滑落而不至於陷入畫紙裏。

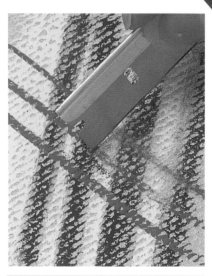

可用剃刀（單鋒刀片較安全）刮掉不要的粉彩，但薄紙張不可，因為可能會損壞紙張。

軟橡皮可除去小部分粉彩。若要擦拭較大範圍，在擦拭間要清理橡皮擦。

1 在早期階段若要修改輪廓，可用軟布或廚房紙巾擦掉粉彩。

2 在素描進行時可能需用疊色來加以修改。如果先用硬毛刷刷掉不要的粉彩，會使修改變得較簡單。

3 要擦淨髒污、或進一步擦淨使用過硬毛刷的區域，麵包塊可以有效地吸除髒污。

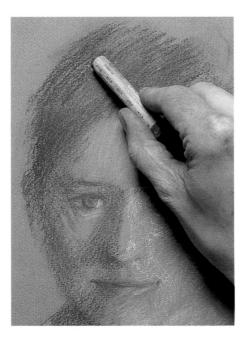

4 可使用粉彩做進一步修飾。但若上色前未先刷掉多餘粉彩，新上的顏色可能會沾污底下的顏色。

更多的資訊

🍎 粉彩：紙張的肌理 48

粉彩 沾水塗染法

若用粉彩做記號，不論是線條抑或側鋒筆觸，沾水塗抹，顏色就會擴散成淡彩。沾水塗染是一項具有多種用途的素描技法。可以像使用水性色鉛筆一般，創作線條淡彩素描。可用此法為紙張上任何層次的色彩，也可為需要上多層色彩的作品打底。

沾水塗染過的粉彩不需要定色，因此創作時相當自由，可以再上濕粉彩，也可以上乾粉彩。因為水會將粉彩顏料推進紙張紋理，快速覆蓋紙面，相當省時。用沾水塗染法來創作素描，有時得犧牲一些粉彩的特質和肌理，通常一般的做法是乾、濕結合。

軟性粉彩的擴散速度最快，此法也可用於硬性粉彩和粉彩鉛筆，而後者十分適合線條淡彩。如果要使用大量的水，就必須如第13頁所示範，先鋪平畫紙，否則容易產生皺褶。也可選用厚水彩紙，但顏色擴散速度會較慢，而產生的表面紋理也可能會比預期的深。

專家經驗
當需要沾水塗抹兩種或多種顏色卻不想混色時，要確實清洗畫筆。

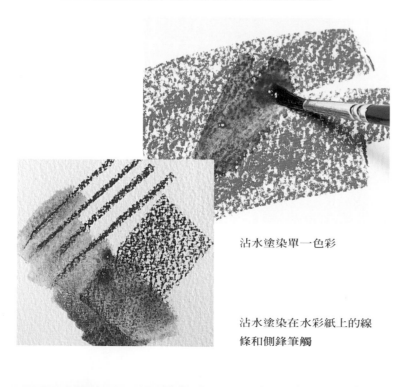

沾水塗染單一色彩

沾水塗染在水彩紙上的線條和側鋒筆觸

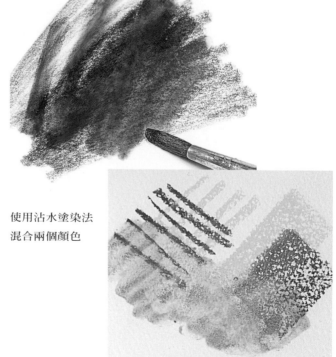

使用沾水塗染法混合兩個顏色

沾水塗染黃色和藍色可得到綠色

用粉彩做出如繪畫般的效果

1 在鋪平的水彩紙上塗一層厚粉彩。沾水輕輕塗抹後，再上更多粉彩。

2 背景顏色以水彩畫筆沾水塗染。若想使刷痕更明顯，可採用鬃毫畫筆。

3 再上一層粉彩使陰影更穩固，也再度沾水塗染。

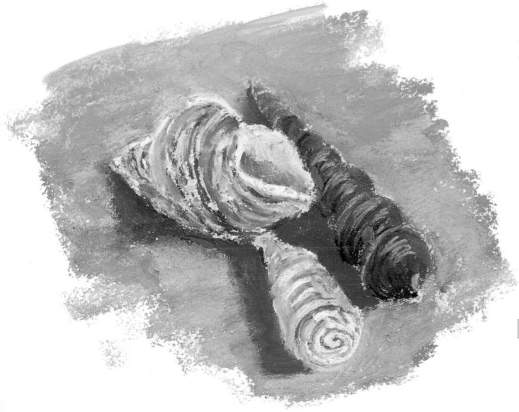

4 完成後呈現出似繪畫般的效果，甚於素描。畫家並未犧牲類似粉彩的特質，由於只輕輕地用沾水塗染，紙張的紋理在適當的位置仍以小斑點呈現，強調出貝殼的質地、並為整體帶來閃爍的效果。

更多的資訊

🍎 **油性粉彩**：用酒精調色 56

🍎 **彩色鉛筆**：水溶性色鉛筆 74

油性粉彩
使用油性粉彩

　　油性粉彩和前面章節所介紹的乾性粉彩在性質上截然不同，因此無法混合使用。油性粉彩，正如其名，是以油性原料而非水性膠料結合顏料而成，質地厚重而油膩。和軟性粉彩比較起來，油性粉彩在顏色上的選擇較有限，色調也不多。然而由於油性粉彩日益普及，廠商為迎合需求也開始擴增顏色。

　　油性粉彩的一項極大優點是不需要定色，畫作較易保存而不受損，也不像軟性粉彩那麼容易塗污，適合戶外使用。然而在高溫曝曬下會溶化，不易處理（就好像用奶油作畫一樣），因此最好在陰涼處使用。

　　如同使用軟質粉彩，可以用油性粉彩的筆尖或側面（但必須先撕去包裝才能做側鋒筆觸）。油性粉彩可以用在任何標準粉彩紙，或市售的油畫紙上，例如：畫布或壓克力畫布。有時油性粉彩也會結合這類繪畫媒材。

✏️ **專家經驗**

在戶外時，請在素描工具箱內，準備一瓶白酒精、布或紙巾。當粉彩變軟時，就需不斷地擦拭雙手。

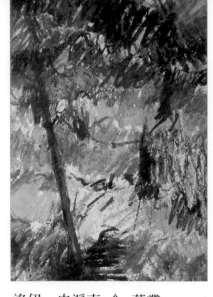

不同廠牌的油性粉彩

洛伊・史派克 ✧ 葉叢
以線性網狀筆觸來達到視覺混色。為了創造葉叢間的搖動效果，在筆觸間仍保留紙張的白色。

在畫紙上混色

在粉彩紙上使用油性粉彩

在畫布上使用油性粉彩

1 以黃色油性粉彩畫出堅實的輪廓線。畫家選用冷灰藍色紙來對比濃橙和黃色。

2 用橙色畫出斜影線後再加上黃色。筆觸保持寬鬆，紙面才能承受更多顏色而不阻塞。

疊色

和使用軟性粉彩及彩色鉛筆一樣，油性粉彩也可用疊色技法。因其質地油滑，很容易填滿紙張的紋理，因此開始時下筆不要太重。

使用變鈍的油性粉彩筆尖，畫出較寬的線條。握靠近筆尖的部分就不需要太用力。嘗試網狀線條然後逐漸加色。雖然無法用一般的方法來擦拭油性粉彩，仍可將顏色洗去。犯了錯或想修改時，用布沾松節油或白酒精輕輕擦去顏色，待紙張乾後才可再上色。松節油和白酒精在油性粉彩素描中扮演重要的角色，後續章節中會再介紹。

3 基本顏色建立後，可帶進更多對比顏色；並用其補色藍色為橘子上陰影。

實用建議

雖無法用手指塗抹油性粉彩來調色，仍可用重力道再上一層顏色，達到調色效果。

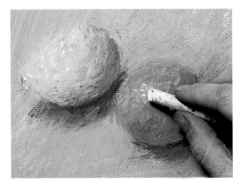

5 為了加強補色對比，選用比紙張調子稍深一點的灰色，在水果周圍上些陰影，然後添加高光和光影。

4 兩個水果，在陰影中加入水果主色以中和顏色。

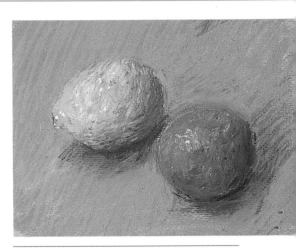

6 經巧妙調色後的色彩，呈現水果的緊密質地。在水果下方和周圍帶進稍許主色調，讓水果與背景連結起來。

更多的資訊

- 粉彩：紙張的顏色 44
 紙張的肌理 48
- 油性粉彩：用酒精調色 56
- 防染技法：油性粉彩和墨水 94

油性粉彩 用酒精調色

此技法和乾性粉彩的沾水塗染法十分類似,不同的是,用白酒精或松節油,將粉彩「溶」成繪畫顏料。運用此法可快速塗滿整個畫面,不會阻塞紙張的肌理,也可將一種顏色融入另一種顏色來獲得精巧的效果。

在整個圖像繪製的過程都可使用此法,可是會喪失線性素描的特質。通常均是結合濕淡彩和點筆觸。

通常均選用有色紙張,但在某些情況下,白色也是不錯的選擇;因為它會透過各層顏色反射出來,呈現水彩畫家所追求的明亮效果。也可選用邊框卡紙,但若想要有肌理,最好選用前頁所提的畫布或素描紙。這幾種紙張都可以用布沾酒精來修正錯誤。

可調色的程度取決於對素描所持的想法。可以只用來為部分地方柔化線條,或是漸漸結合不同顏色的網狀線條,但仍隱約可見原痕跡,如此就能創造出如水彩色鉛筆般的迷人效果。在此,水彩畫筆是最好的工具,然而若要

無色酒精和松節油

展現多一點的繪畫效果,選擇油畫用的鬃毫畫筆是較理想的。

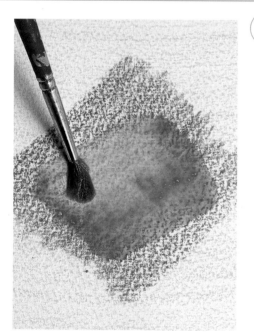

在水彩紙上用畫筆和酒精調和兩種顏色

專家經驗

此技法可使用一般的粉彩紙,但若選用白酒精的話,時間一久畫作可能會有損壞的危險。松節油是較安全的選擇。

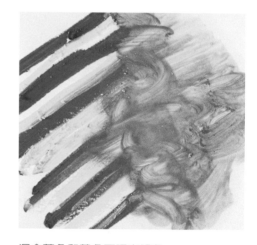

混合藍色和黃色可調出綠色

用畫筆和酒精柔化、推散線條筆觸

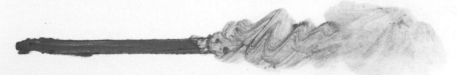

彩繪天氣效果

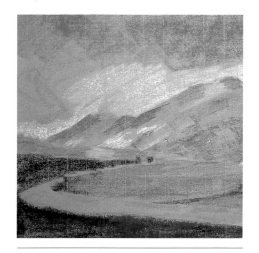

1 畫家選用灰藍色英格爾紙，用側鋒筆觸
和鬆散的漸層來建立主要形狀。

2 以棉花球沾松節油塗抹天空部分的顏
色。

3 用白色粉蠟筆的側面為天空加點白色。

4 接著進行中景的部分，用近乎黑的顏色
和中間調的綠色。以畫筆筆尖沾抹油性
粉彩後，直接在紙上畫出小樹。

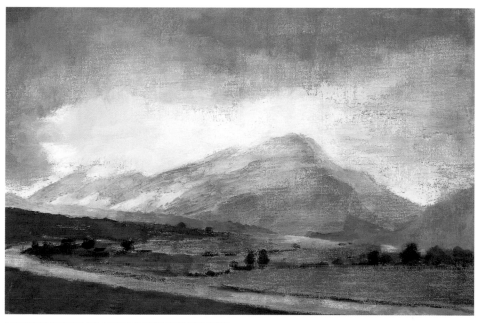

5 畫家發現此方法非常適合用來描繪短暫
即逝的天氣效果。可以快速填滿畫面，
必要時也很容易修改。

更多的資訊

🍎 **粉彩：**沾水塗染 52

🍎 **彩色鉛筆：**水溶性色鉛筆 74

油性粉彩
刮痕法

刮痕法是刮去上一層顏色以顯露下層的顏色。名稱源自義大利文,涵義是「刮掉」。類似刮畫板,但刮畫板只能創造黑底白線,而油性粉彩卻可做出多種不同的顏色效果。

此技法是借自油畫的眾多技法之一:林布蘭(Rembrandt)就經常用畫筆筆桿刮除濕顏料,以呈現臉部的毛髮紋理,或是衣領的細部蕾絲。此法雖可用於其他媒材,但卻特別適合用於油性粉彩。因為油性粉彩可下重筆,且濕潤的程度可用尖銳工具刮除。

刮痕素描需預先構圖,不是即興創作之法,必須先對完成後的效果了然於胸,才能規劃出色彩層次。第一步是先為紙張上色,而且要讓紙張吃進顏色(可用水彩、墨水、或壓克力顏料來充當第一層顏色)。第二層顏色就必須下輕一些,才容易用類似美工刀的尖銳工具刮除。至於粗線條,可嘗試用油畫筆的把手。

解剖刀刮出的痕跡　　畫筆筆桿尾端鈍頭所刮出的痕跡　　美工刀面所刮出的痕跡　　油畫刀所刮出的痕跡

使用油畫筆刮出痕跡

油畫刀

美工刀

解剖刀柄和刀片

刮出高光和肌理

> **專家經驗**
>
> 在深色疊淺色的情形下,使用刮痕法最容易成功。由於油性粉彩的覆蓋力有限,淺的上層顏色會沉入底層暗色。為求變化,每一層都可使用多種顏色,以獲得不同的色彩組合。

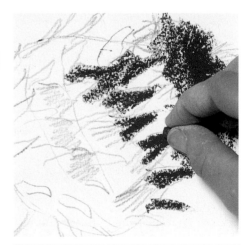

1 畫家在強度足以支撐刮痕法的水彩紙上,塗第一層顏色。

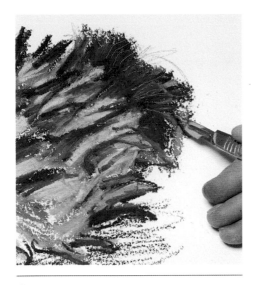

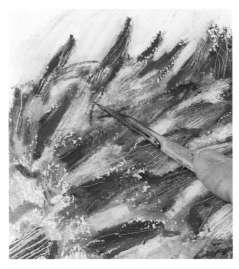

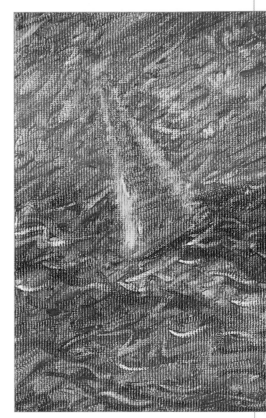

2 添加數種顏色，塗抹均勻後，用解剖刀尖刮出微細線條。

3 持續交替疊色和刮色的過程，呈現花穗的肌理。

4 這種主題特別適合刮痕法；因為油性粉彩無法畫出微細線條。

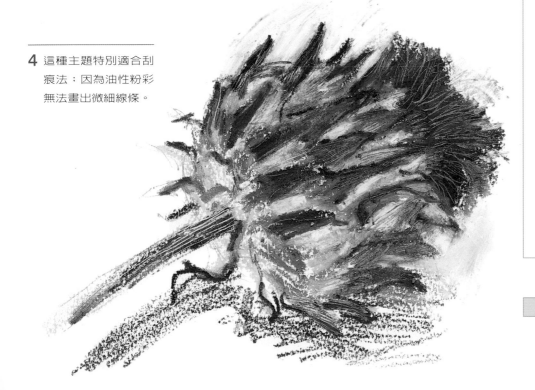

馬休・伊凡斯 ◇ 啓航
這幅油性粉彩素描使用酒精調色，以畫筆筆桿刮出扭曲的痕跡，表現出海浪和天際的波動，不同的痕跡更強調出小船的顛簸，而紙張的肌理也加強了整體效果。

更多的資訊
 彩色鉛筆：刮擦 68

彩色鉛筆
選擇鉛筆

　　彩色鉛筆的廠牌甚多，顏色和質地各異。有些堅硬半透明，有些柔軟半透明，有點類似粉彩鉛筆，更有些質地較黏稠。如果不熟悉這種媒材，未做研究前不要貿然使用。先詢問使用過彩色鉛筆的朋友和同事，並查閱目錄，倘若仍不確定哪一種適用的話，最好到美術社購買而不要郵購。

　　除了本章稍後會介紹的水溶性色鉛筆外，各種廠牌的彩色鉛筆都可以混合使用。多準備幾種備用，就可利用其個別不同的性質。例如，可用軟性的白堊鉛筆來處理大塊面，用可畫出明確清晰線條的蠟質鉛筆，加強形體輪廓，但在初階時並不需要。隨著熟悉度的增加，擁有的彩色鉛筆數量也會隨之增加。

專家經驗
到美術社去試各種鉛筆。出售散裝鉛筆的商家，通常會提供紙墊供顧客試畫。

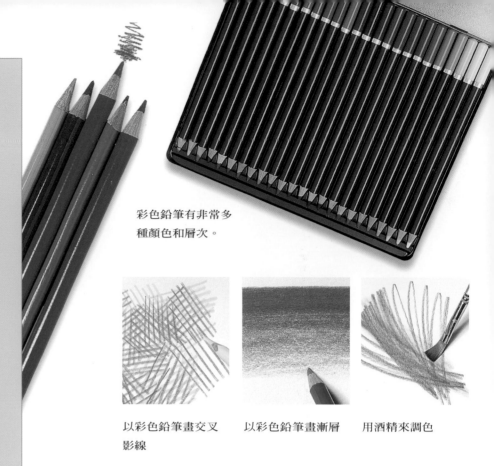

彩色鉛筆有非常多種顏色和層次。

以彩色鉛筆畫交叉影線　　以彩色鉛筆畫漸層　　用酒精來調色

使用硬質和軟質鉛筆

1 用彩色鉛筆上第一個調子，運用輕力道和不同的影線和交叉影線。

2 用較硬的鉛筆描繪深色葉片，並以密集的影線建立這部分的色彩。

3 畫家換回軟鉛筆上背景的第二個調子，以不同方向的筆觸添加額外的趣味。

4 使用削尖的黑色鉛筆，加強原先的深綠色葉片。此暗色非常重要，它使葉片前顯於背景和花朵顏色。

簡‧波特 ✧ 薊

畫家特意柔化色彩組合，以便在中色調背景中，表現淺色的尖形鋸齒狀花朵，並大量使用調色和提亮技法，創造柔和效果。在背景部分特別強調一些葉片和花莖，而其餘的則在顏色和調子上有細微的變化。

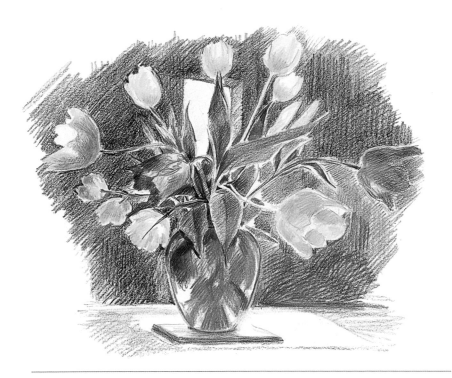

5 最後，以黃色硬鉛筆為黃色鬱金香調色。在花瓶和背景部分加深一點的調子，為素描帶進更多衝擊力。

更多的資訊

 鉛筆和石墨：結合連續調 18
 彩色鉛筆：融合調色 66
　　　　　　擦亮 67

彩色鉛筆
建立色彩和調子

　　雖然彩色鉛筆基本上屬於線性媒材，但藉由重疊線條、使用傳統線影和交叉線影，及漸層法等仍可得到區塊顏色和調子。在紙張上也可用相同方法混色。某種程度來說這是必要的；不管可接受的色彩範圍有多大，要得到準確無誤的色相和調子幾乎是不可能的。此外，在紙上直接混色所帶來的效果，比事先混好的顏色來得生動。交疊紅、棕、黃和藍色所得到的綠色區域，它的視覺趣味勝於使用一或兩種事先混好的綠色。

　　可以在暗色上使用淺色鉛筆做某種程度的修正，但無法完全遮掩底下的深色，因此用色最好是由淺到深。筆觸相對要輕，避免阻塞紙張紋理，限制了可上疊的顏色數目。

專家經驗

可使用任何形式的圖畫紙，但平滑的紙張是最受歡迎的。有些畫家偏好水彩紙或粉彩紙的肌理。

色彩計畫

1 畫家以灰色鉛筆建構出輪廓，添加鬆散的檸檬黃筆觸。再以深紅色畫樹叢，用深藍色和黑色畫草地。選用相對強烈的顏色，要小心保持筆觸輕淡，才可再添加更多色彩，而不阻塞畫面。

2 在樹後放進中間調藍，並建立樹幹和樹枝的顏色，更用黑色來強調某些樹枝。接著為葉叢增加更多顏色，並以焦茶紅色鉛筆，鬆散地在黃色和草地上添加第二個調子。

3 大部分顏色建立後，開始增加暗部，並為葉叢添加更多色彩。為了連接草地，在藍色和藍綠色之間加上焦茶紅色，為葉叢帶來額外暖意。畫家避免上太重的色彩，保留一些原始黃色來強調陽光的照射。

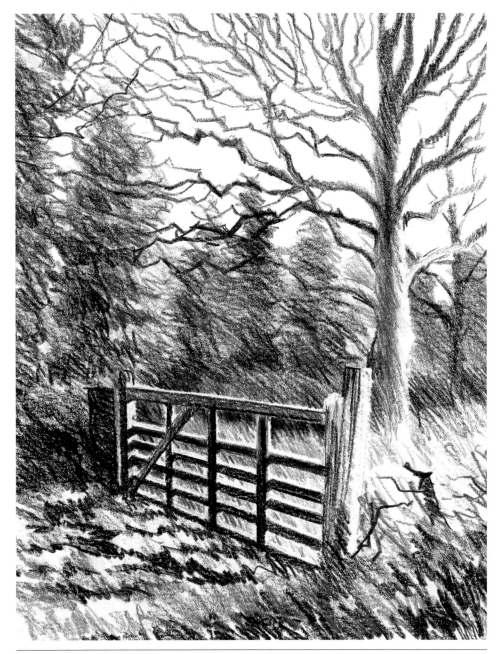

莎拉·海華德 ✧ 水果盤

充沛的光線、粗略的線條、和密實的
影線陰影，顯出整幅素描的趣味性。
注意陰影部分，使用多種顏色交疊出
迷人的光影效果。

4 進行柵欄的描繪，因為柵欄在構圖中佔有極重要的角色。畫家選用保持削尖狀態的靛藍
色和棕色鉛筆，小心保留白色高光。以相同方式加強主要樹木的調子，然後用鈍頭鉛筆
來混合樹後的藍綠色。為了使構圖達到平衡，用鈍的黑色鉛筆在右方遠處，輕輕勾出另
一棵樹的輪廓，也為前景添加暗部，使調子加重一些。

更多的資訊

 鉛筆和石墨：選擇鉛筆 60

 彩色鉛筆：融合調色 66

彩色鉛筆
選擇紙張

　　一般圖畫紙為快速速寫、線性作品、或淺色彩疊色提供極佳的紙面。但若想重疊多層顏色就需要具有更多「紙痕」的紙張。在非常平滑的紙張上，過多的筆觸將使紙面阻塞固結，無法再上色。

　　為粉彩製作的紙張是最好的選擇，也可使用水彩紙，不過水彩紙只適合軟性和含蠟質的鉛筆。因硬質鉛筆不容易填滿過於粗糙的水彩紙面，易使筆觸間顯出斑駁的白點。粉彩紙較容易被填滿，其規則、網狀的肌理也會為素描添加額外的立體感。

　　紙張的顏色也在作品中扮演重要角色。淺色和中性灰色適合任何彩色鉛筆作品，強烈顏色則較適合線性作品和鬆散的線影法，可以刻意在筆觸間顯露紙張原色。市售的圖畫紙有多種選擇，從鮮豔到深暗的顏色均可供特定作品使用。

專家經驗
嘗試不同的紙張，有助於了解肌理和紙張顏色對所用色彩的影響。

在不同層次的圖畫紙上使用彩色鉛筆

在有肌理的粉彩紙上使用彩色鉛筆

在平滑、中等、粗糙的水彩紙上使用彩色鉛筆

讓紙張自然呈現

1 畫家為這幅素描選擇溫暖、中色調、橙棕色的平滑圖畫紙。以黑色開始勾勒輪廓，並用一系列紅、棕、和黑色，畫出適當間隔的影線和交叉影線，來描繪衣服式樣。

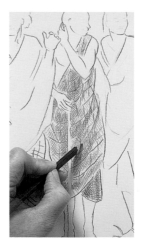

2 以疊色方式表現衣服皺褶的暗面，並在筆觸間留下足夠空間，讓紙張原色自然呈現。

3 以白色鉛筆添加高光，加重中間木杖和左側人物鞋面上的白色。其他地方，則讓背景在筆觸間自然呈現出來，為素描帶來溫暖的光暈。

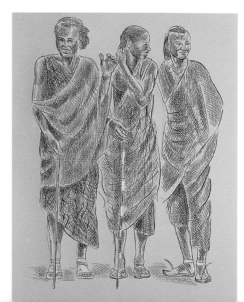

透明的表面

　　使用彩色鉛筆的職業插畫家有時會選用透明或半透明的表面，例如原圖膠片（請連同索引一起修改）或高品質描圖紙。這類材質的正面和背面都可上色，因此顏色的範圍和深度都可以增加。

　　原圖膠片呈高度透明但稍微帶點淡藍或灰色，是絕大多數專家的選擇。因價格較貴，只能從專業供應商處取得。

　　此技法特別適合用來描繪，和背景比較起來外形相對複雜的主體。例如：花卉習作，或背景為天空的樹椏。主要形體可置於畫面前端，背景則置於後，如此有更大的揮灑空間，無須費力於主體周圍上的陰影。

淺色的細緻效果

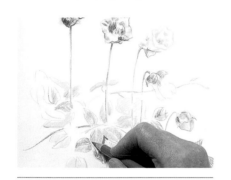

1 畫家選用的是描圖紙。首先在前端先上兩個調子，而在紙張翻面前必須建立好主要形狀。

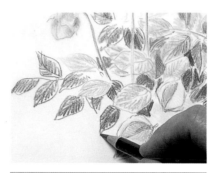

2 開始處理紙張背面，在葉片上較深的調子。

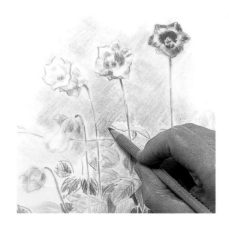

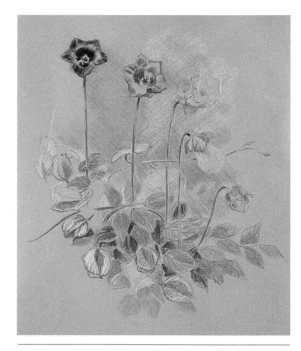

3 進一步處理前端花梗細部後，再度翻面，並在紙張後段添加背景藍色。

4 為完成畫作，在前端和後部都添加更多調子和細節，再放置在有色紙上，以凸顯淺色相的明亮感。

彩色鉛筆
融合調色

　　調色的簡單定義就是色彩漸層融合，而不是一系列仍保持個別清晰的交疊線條。可以用粉彩和粉彩鉛筆的調色方式，為白堊彩色鉛筆調色。使用一系列的線條或區塊，再用手指或一種稱為紙筆（紙捲擦筆）的特殊工具，將色料塗抹開來。蠟質和硬質的鉛筆較不容易塗散，可用緊密且尋同方向的筆觸，將色彩以疊色方式加以調色。

　　部分調色，正如其名，可針對部分區域進行調色，而仍保有原先的性質，可運用傳統的影線和交叉影線來達成。無論使用何種方法，選擇調子接近的關聯色彩，不要用會產生跳動效果的對比顏色，否則將無法獲得預期效果。

白堊類的彩色鉛筆，可用手指加以調色，如同石墨鉛筆和粉彩。

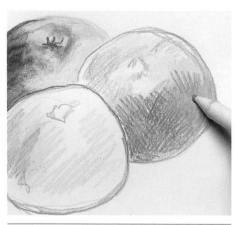

也可運用紙筆來柔化兩色間不均勻的顏色。

從藍到紅的緊密漸層影線

以重疊方式來調色

專家經驗

首次購買彩色鉛筆時，必須先試驗是否能輕易調色，所以盡量避免郵購。大部分美術社都會提供「試畫紙」以供試畫。

由調子接近的鉛筆所畫出之交叉影線

擦亮

此法將調色更往前推展一步。將彩色鉛筆痕跡推入紙張裡，創造出光澤的表面，增加色彩明亮度。擦亮通常是在素描的最後階段，傳統上是以白色或淺灰色鉛筆，在既有的顏色上畫緊密影線。若想修正底層顏色，可選擇對比色，調子也必須較淺。

可用橡皮擦或紙筆來擦亮蠟質鉛筆，也可用來擦亮白堊鉛筆色層；因為後者的質地不易創造出緊密而有光澤的畫面。視主題和所欲達成的效果，決定是否要擦亮整幅素描，或只在特定範圍。例如，在一幅花卉習作中，可用擦亮法來模擬花瓶的反光面，或光亮的桌面，使此平滑部位和素描中其他較鬆散而具肌裡的部分成對比。

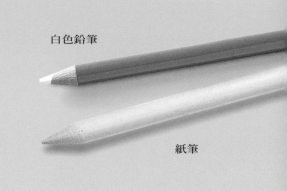

白色鉛筆

紙筆

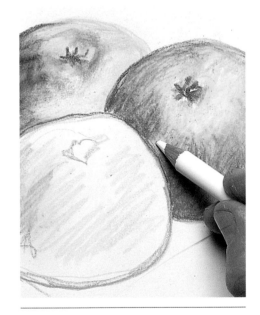

通常使用白鉛筆來擦亮，但切記，白色必然會淡化色彩。需用較重的力道來壓緊底層的色料。

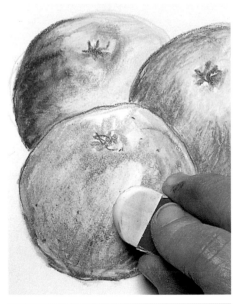

因橡皮擦可除去一些色料，最適宜用來擦亮高光部分。

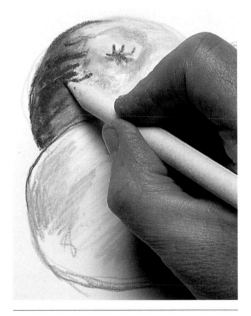

紙筆特別適用於彩色鉛筆和粉彩。因紙筆不會改變或除去顏色，用在擦亮上非常好用。

更多的資訊

 粉彩：融合和混色 42

彩色鉛筆
刮色

彩色鉛筆的缺點是很難修改，只能做有限程度的擦拭。白堊鉛筆畫出來的輕線條，可用橡皮擦，或捏緊的麵包塊除去，但仍會在紙面上殘留痕跡。使用橡皮擦來擦拭蠟質鉛筆，可能會使顏色擴散，並將顏料推入紙張裡。橡皮擦較適合用來擦亮而非修改。

可用刀片刮去彩色鉛筆的顏色。通常用此方法來創造高光、重新製造失落的高光，或去除下得太重的色彩。用在平滑圖畫紙上的效果最好，因為刀片只會刮損最上層的紋理，紙面「凹槽」仍留有色料。使用刀面；刀鋒適用於畫面中刻意建立的重色彩。此法也像刮痕法，適用於蠟質彩色鉛筆。

專家經驗
使用刀面刮色，必須和紙面保持水平，避免留下刮痕。

刮出的紋理

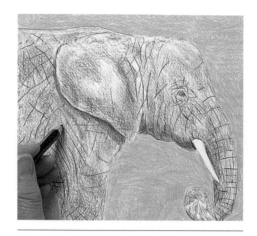

1 背景和大象的頭部只完成一半，灰色和白色斜影線剛開始呈現肌理。畫家用黑色線條畫象皮上的皺紋。

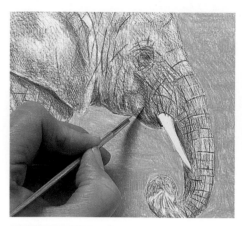

2 用刀尖在鉛筆畫中刮出迎光的皺紋亮部。

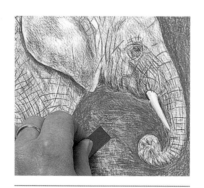

3 加強背景顏色使頭部更突出後，以剃刀刮第二層顏料，稍微露出底層較淺的顏色。

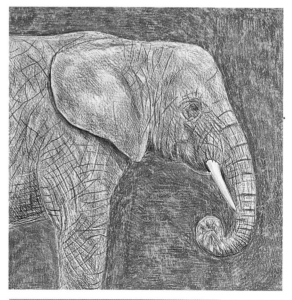

4 完成後的素描絕佳地呈現出象皮紋理。細緻的背景肌理使象皮更顯突出。

分格法

　　彩色鉛筆修改不易，因此盡可能一開始就保持準確。對於複雜的主題，最好以容易擦拭的石墨鉛筆開始。若根據照片作畫，採用分格法可確保正確性。

　　描繪照片通常需放大影像，不借助任何輔助工具，很難改變物體大小而不犯錯。分格法是在照片上畫方格，再在圖畫紙上依比例放大方格（方格數須相同）。例如，照片上是1英吋（2.5公分）方格，如果想放大兩倍則圖畫紙上的方

格就必須是2英吋（5公分）正方。

　　照片上的方格有助於確認每一物體的位置，並註記哪一條線交叉方格線，然後再一格格轉畫到圖畫紙上。

可在描圖紙上畫方格，然後疊在照片上

轉移影像

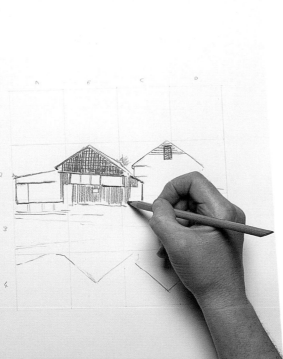

　　本主題相對簡單，徒手即可描繪，而使用分格法可確保透視正確。畫家將方格畫在描圖紙上，保護照片，然後輕輕地在圖畫紙上畫出較大的方格。複製主線條後，開始加入細部。

✏️ **實用建議**

雖然方格法是相當慢的方法，卻值得花時間去做。必要時也可藉以改變構圖，只要放大、縮小物體，或稍微改變形狀即可。

更多的資訊

🍎 彩色鉛筆：選擇鉛筆 60

彩色鉛筆 拓印

此技法的名稱來自法文，其意為「磨擦」。任何曾拓印過教堂銅器的人對此法都不會感到陌生。將紙張放置在平坦而具肌理的表面上，用彩色鉛筆加以塗畫，紙張底下的紋理就會顯現出來。此技法是德國超現實主義畫家麥克斯·恩斯特（Max Ernst）在無意中發現的。他發現拓印木質地板和其他物質的表面會產生各式圖樣，頗像火中看畫一般。

此法可能最適合抽象或半抽象畫作，不過也可用在具象素描中，提供特定區域的肌理元素。例如，在靜物畫中，可實際拓印木製桌面的紋理，或拓印粗物料，為背景帶來肌理。這是一個值得嘗試的有趣技法，幾乎任何有紋理的表面都能拓印出來。從自然的木料紋理、樹皮、粗牆壁，到人造纖維、壁紙、或軟木塞和棕櫚纖維桌墊等等。拓印的工具可用鉛筆、石墨、粉彩，和粉蠟筆。

環顧室內可發現許多具有肌理的物品，適合拓印法。但須注意，像刨薄板這類彎曲的金屬表面，有可能會磨破紙張。

蕾絲纖維　　　　石材肌理　　　　木質紋理

利用現成的紋理

1 畫家畫出輪廓後，將畫紙放置在具有肌理的表面上開始拓印。蝴蝶結的部分是使用竹蓆，桌面則是粗紋木材。

2 在拓印出來的桌面上添加陰影，再用垂直和斜影線建立色彩。

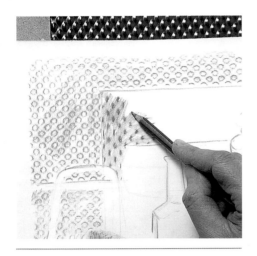

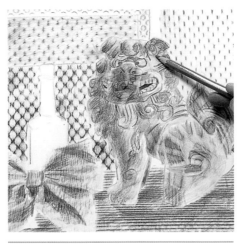

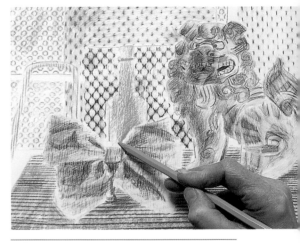

3 至於背景部分，畫家採用橙色和紅棕色鉛筆，拓印兩種金屬表面。

4 瓶子後方的矩形肌理是用紫色鉛筆拓印金屬網而得。用不同的顏色拓印出中國石獅的腳掌部分。

5 肌理已建構完成，再用彩色鉛筆添加細節部分和調子。為使畫面趨於一致，在蝴蝶結上重複瓶身的綠松石藍色。

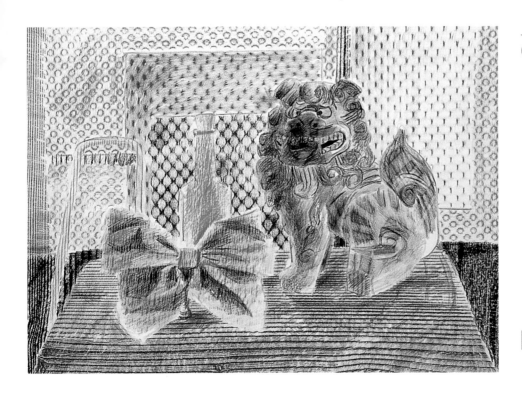

6 畫家創作出生動和獨特的構圖。視覺的焦點落在不具肌理、色彩濃亮的瓶身上，和拓印產生的機械式紋理恰成對比。

更多的資訊

 鉛筆和石墨：結合連續調 18

 粉彩：用粉彩素描 40

彩色鉛筆
打凹

如果使用畫筆筆桿或類似的鈍頭工具在紙張上壓出凹痕，然後再上陰影，就會發現凹痕形成白線。色料會附著在紙張的頂層紋理上，不會沉入先前工具壓出來的「凹槽」內。一旦打好原始凹線就可上任何顏色，色料會滑過紙面，而凹痕也完整不受損。

此技法即是俗稱的「白線素描」，不僅在彩色鉛筆素描中非常有用，其本身也是非常有價值的技法；因為基本上幾乎不太可能用任何工具，可以畫出如此強勁有力的白線條。在花卉習作中，它是描繪花瓣和葉脈的極佳方法。在彩色背景中做出白色樣式或表達複雜的細節，當然，線條不一定非是白色的，可以選擇有色紙張，用較深色調或對比色來壓線。

此技法唯一困難之處是，無法看到打凹的線條，彷彿「盲中作畫」。不過可先用淺色鉛筆構出輪廓，或先在描圖紙上畫好線條，重疊在紙上，然後再按圖打凹。

典型的白線效果

有色紙上的深色線條

紅、綠補色對比

以石墨鉛筆打凹的效果

以畫筆末端打凹的效果

以原子筆打凹的點畫效果

幾乎任何有尖端的工具都可用來打凹紙張；從擦亮工具到畫筆筆桿等均可。

專家經驗

使用平滑但強韌不易破的高品質圖畫紙或粉彩紙，可獲得最好的效果。下面墊放塑膠墊或不貴的新聞用紙。

陰線打凹應用

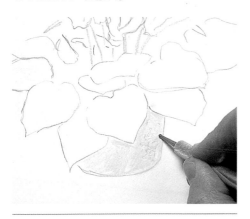

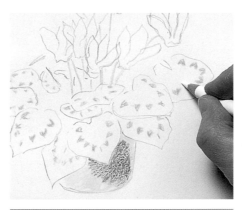

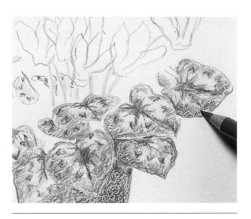

1 畫家勾出主題輪廓，為花盆上淺色彩後，使用專為擦亮和浮雕細工設計的工具打凹圖紋。

2 因葉片的紋理要維持白色，所以未上色前，先用削尖的硬質白色鉛筆完成打凹動作。

3 為葉片上色，也為花盆上第二個調子。彩色鉛筆只為表面上色，葉片上的打凹線條維持白色，而花盆上則是非常淺的棕色。

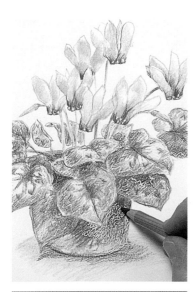

4 使用較深的調子建立花盆外形，在葉片下加陰影呈現出空間感。

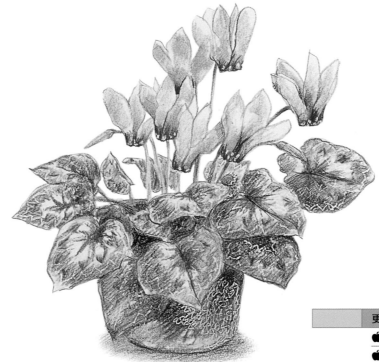

5 在適當處加深調子，讓花卉外形更明顯，也使打凹線條更清晰，就完成這幅素描了。

更多的資訊

🍎 **粉彩**：紙張的顏色 44

🍎 **油性粉彩**：刮痕法 58

🍎 **彩色鉛筆**：擦亮 67

彩色鉛筆 水溶性色鉛筆

有數家廠商生產「水彩」鉛筆和粉彩（後者有時也稱為蠟筆）。這兩者既是素描、也是繪畫媒材，乾筆時就像彩色鉛筆和粉彩。雖然蠟筆的質地和白堊粉彩並不相同，但可沾水塗染，達到類似水彩的層次。

因可快速獲得大面積色彩，速度比漸層法快，所以非常適合戶外速寫。然而較不適合塊面繪畫作品，因為其疊色和濕料混色的能力相對有限。色料不像真實水彩具有半透明度，也容易變模糊，因此最好限制顏色為單色彩，並賦予線條相同的重要性。如果以濕畫筆快速刷過水溶性色鉛筆所畫出的線條要清晰可見，必須先試驗以得知適當的用水量。可在乾筆時，使用漸層或線影法，然後沾水輕輕塗抹使其部分混色。

沾水塗抹影線

沾水塗抹交叉影線以製造淡彩效果

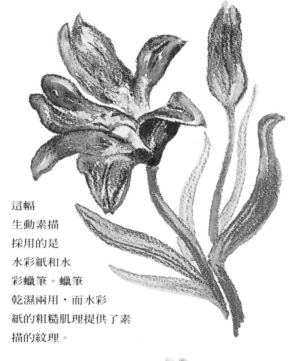

這幅生動素描採用的是水彩紙和水彩蠟筆。蠟筆乾濕兩用，而水彩紙的粗糙肌理提供了素描的紋理。

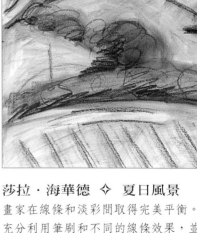

莎拉‧海華德 ✧ 夏日風景

畫家在線條和淡彩間取得完美平衡。充分利用筆刷和不同的線條效果，並用適當的水量，使得淡彩下的線條仍清晰可見。

水溶性色鉛筆

水溶性蠟筆比鉛筆更具蠟性

線條和淡彩

傳統的線條淡彩技法是使用鋼筆和墨水，以水彩或稀釋墨水來增加色彩和調子。因為黑色墨水在淡彩中顯得突出，所以整幅素描會產生融合上的問題。使用彩色鉛筆就可隨心所欲選擇心中的理想顏色來畫線條，再以水彩塗抹出相同顏色而調子較淡的淡彩。如此，兩者間就產生明顯的關聯性。

此法最適合有強烈線條架構的主體，例如：人像素描、有傳統風格的肖像畫，或花卉習作。先用鉛筆勾出線條，力道要重到足以讓色料留在紙面上，可以再沾水塗抹成淡彩。乾後，若有需要可再加強或添加新線條。可用乾鉛筆畫濕淡彩，柔化線條，達到「放輕邊緣線」的效果。

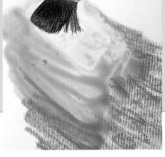

沾水塗染水溶性蠟筆

精巧的淡彩塗染效果

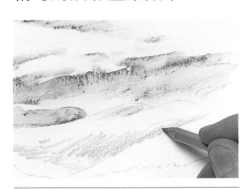

1 畫家先用藍色和灰色鉛筆描繪天空，再用足量的水加以塗染，使淡彩稍微流動，接著畫中景山丘。

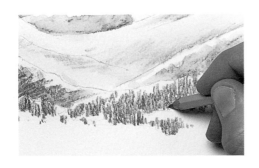

2 接著塗染生茶紅色，乾後會留下生硬的邊緣線。再用較深的顏色處理前景後端，使用較少的水讓線條清晰可見。

3 用焦赭色和灰色描繪前景，密實的垂直筆觸和後方的斜影線成對比。

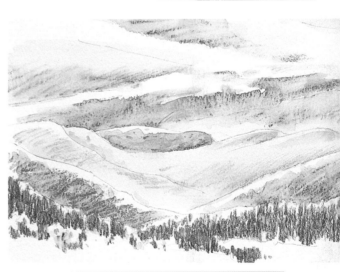

4 前景的乾筆觸，將空間中的前景往前帶，和淡彩乾後留下的鋸齒狀邊緣線相互呼應。

更多的資訊

● **線條和淡彩：**鋼筆和淡彩 82
　　　　　　　鉛筆和淡彩 84
　　　　　　　水彩和彩色鉛筆 86

彩色墨水
墨水和麥克筆

彩色墨水和麥克筆素描是屬於職業插畫家的領域。大部分的墨水都不耐光，且褪色情況嚴重，若作品供即時展示、或以雷射掃描複製原作時，可彌補不耐光和褪色的缺點，可是就純美術的觀點而言，此缺點是非常嚴重的問題。

時至今日已無須太憂慮褪色的問題。墨水製造技術突飛猛進，已有許多廠商製造出多種色純且艷麗的永固墨水，大部分是以壓克力為基底，可溶於水，乾後卻不溶於水。可用筆或畫筆沾罐裝墨水使用，或使用彩色墨水筆（麥克筆）。後者是將墨水和工具結合起來以供快速使用。

大眾所熟悉的麥克筆有著寬楔行筆尖，適合處理大面積，也有細和中形筆尖，適合線性作品。麥克筆所含的墨水，不是水溶性就是揮發性墨水，兩者均透明可直接在紙面上混色。最好選擇水溶性墨水，因為揮發性墨水會滲透紙張。

壓克力墨水

彩色墨水

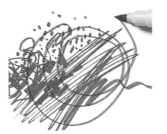

細筆尖麥克筆畫出的痕跡

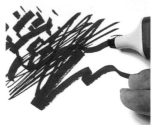

楔形筆尖麥克筆畫出的痕跡

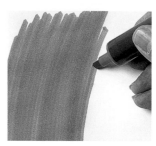

使用麥克筆畫出連貫的調子

珍珠光彩色墨水

使用竹筆和中形畫筆畫出的墨水痕跡

專家經驗

購買時須留意，別買到辦公室用的麥克筆，它們非為純美術用，通常也不耐光。若有熟悉的店家，可先請店家建議，若要郵購，須選擇信譽良好的廠商，且須仔細閱讀目錄。

用彩色墨水素描

1 畫家使用中等大小的圓形水彩畫筆，開始畫較大的樹枝，並在適當的位置加大墨水量，改變調子。

2 用沾水筆畫較小的樹枝。雖然使用的是相同顏色的墨水，但因沾水筆的墨水流量較小，所以畫出來的顏色較淡。

3 待墨水乾後，用大型扁畫筆沾稀釋的淺粉紅色墨水，塗染整個畫面。

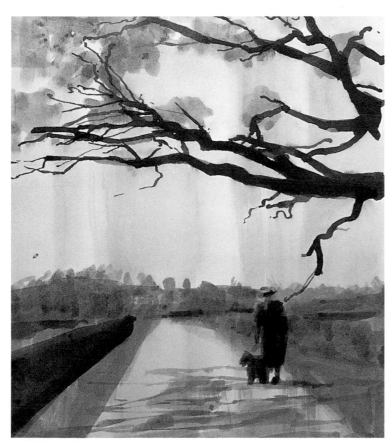

4 因人物的調子較樹椏重，因此，使用稍加稀釋的墨水。至於背景部分，墨水稀釋得更淡，且帶進少許綠色。

5 最後，用圓形水彩畫筆在細節部分刷上少許稀釋墨水。幾乎呈單色的處理手法，創造出濃烈的環境氣氛。

更多的資訊

- 筆和墨水：素描工具 28
- 畫筆和墨水：用畫筆素描 32
- 彩色墨水：墨水和麥克筆 76

彩色墨水 疊色

因彩色墨水和麥克筆墨水兩者的透明性質，可以直接在紙面上用一層疊一層的方式來混色。罐裝墨水也可事先在調色板上混色，或加水稀釋成不同的調子，然而麥克筆就沒有此項優點，適合用於以艷麗色彩創造醒目作品。

彩色墨水必須像水彩般從淺色進行到深色。雖然可在深色上塗較淺的顏色來修正，仍無法完全覆蓋深色，除非在墨水裡添加白色，使墨水變得不透明，但此做法會破壞透明感，使用時須小心。白色仍可有效地用來做修正、製造高光，或為素描添加肌理。

如果要在紙面上直接混色而不用調色盤，要避免使用太多顏色，使顏色混濁。在正式動手之前，最好先在另外的紙張上嘗試不同顏色的混色效果，並且要使用相同紙張，才不至於因紙張肌理不同影響顏色的呈現。在水彩紙上，墨水會往下沉，在平滑的圖畫紙上，墨水卻會「坐」在肌理頂端，產生較緊實的顏色。

專家經驗
如在早期階段使用加水稀釋的墨水，就必須如13頁所示範的，先鋪平畫紙。

白色和珍珠白墨水

用兩層顏色建立的調子

軟筆頭麥克筆

較深色麥克筆線條疊在淺色區域上

繪出豐富色彩效果

1 畫家使用數種不同顏色的麥克筆勾出輪廓

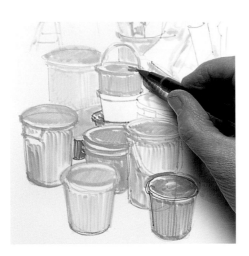

2 畫上第一個顏色，像水彩
繪畫般，由淺到深建立不
同色層。

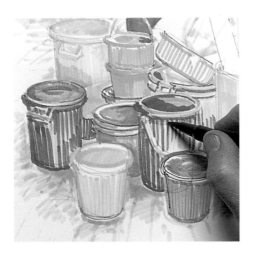

3 用疊色逐漸加強調
子和顏色，紙張的
白色和第一層淺色
留做高光。

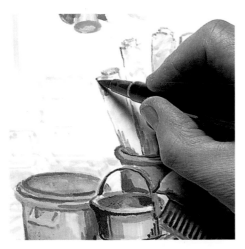

4 持續建立色彩，添
加細部，並加強陰
影。因墨水防水且
透明，可以重疊數
層顏色而不影響下
層的顏色。

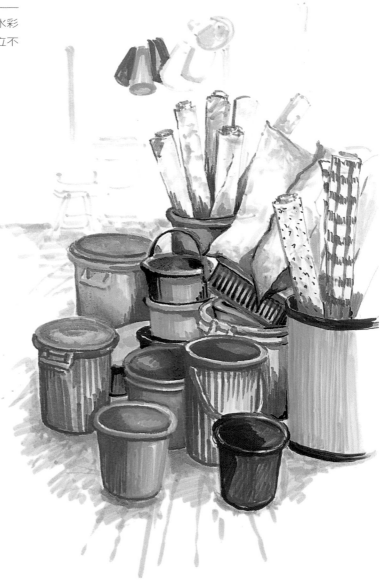

5 色彩飽和濃密是彩色墨水的特質，也是其他媒材所不及的。

更多的資訊

🍎 彩色墨水：墨水和麥克筆 76

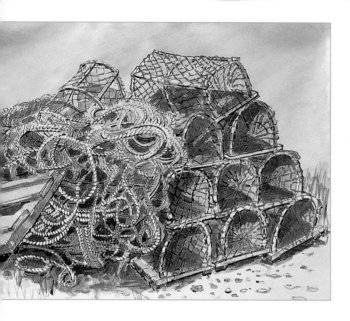

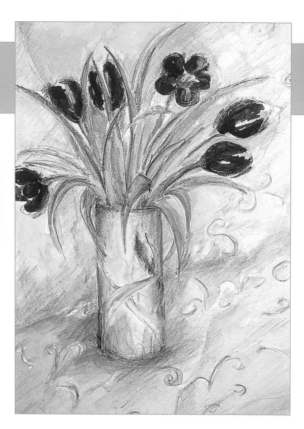
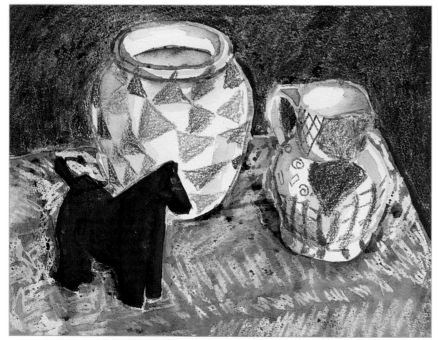

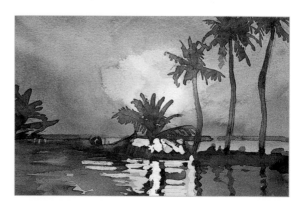

複合媒材

複合媒材曾一度侷限於鋼筆與淡彩這類傳統技法,然而由於藝術家不斷地推陳出新,各種嶄新而令人鼓舞的可能性開始呈現。讀者若嘗試稍後所介紹的方法,也可能會發明更有趣的手法複合媒材能激發個人的獨特方法。

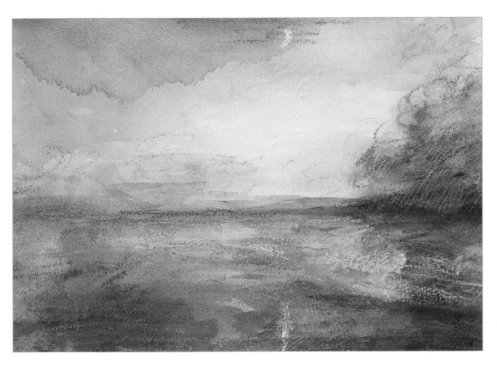

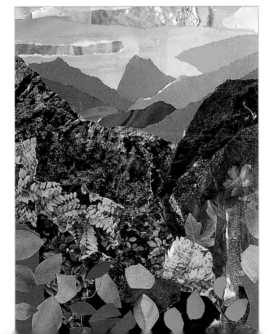

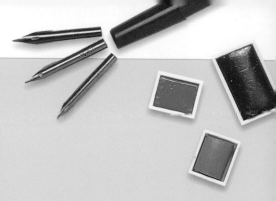

線條和淡彩　鋼筆與淡彩

鋼筆與淡彩，結合細鋼筆和渲染、平塗的水彩淡彩，是最古老的複合媒材技法之一。在十八世紀尚未完全成為單獨的媒材之前，水彩被大量用在為線性素描染色之用，僅扮演次要角色；在線條重於色彩的作品中，這仍是一個好方法。但時下大部分的畫家偏好交叉運用線條，和多種色彩的水彩淡彩筆觸，以達到更富動態的效果。

如今鋼筆淡彩有許多不同的做法。傳統方法是先完成整個輪廓，然後塗染約略畫成的鋼筆素描，再在淡彩上添加更多線條，但同時進行線條和淡彩是比較有效的方式。另一種做法是先刷水彩或進行到半完成階段，再在必要處添加輪廓線條。若採行後者，切記莫對某一部分之線條投注太多心力，而忽略、犧牲其他部分。

可以使用任何形式的筆，包括針筆和麥克筆。但別讓線條一成不變，要有粗細變化，隨主題需要使用小點、長劃、和墨水痕等。

在耐久墨水畫成的影線上刷淡彩

在背景淡彩上畫線條

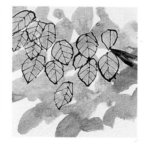

淡彩提供基底形狀，鋼筆線條添加細部。

此處的線條是畫在已乾水彩上，之後再上一層淡彩。使用的工具和墨水由左到右分別是：沾水筆和製圖墨水、沾水筆和書寫墨水、沾水筆和壓克力墨水、針筆和水溶性墨水、以及針筆和耐久墨水。

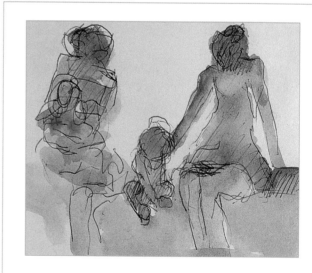

伊利諾・史都華　◇　艾克斯噴泉

結合原子筆和水彩，利用鄰近噴泉的水創作出這幅愉悅可喜的戶外速寫。作畫的速度非常快，無意於描繪細節。因人物變動姿勢，所以線條交錯。

變化線條

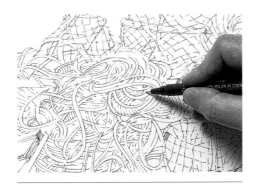

1 這是一個線條錯綜複雜卻極富重要性的主題，畫家選用細石墨鉛筆進行線性素描。

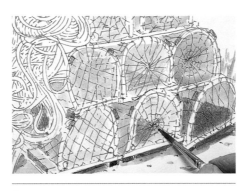

2 刷上小面積、鬆散的水彩淡彩，無需將淡彩精準地保持在線條內。

3 塗染更多不同顏色後，使用細的紅色素描筆加強原先的線條，再用針筆以有力的黑色線條，強調繩索上的螺旋花紋。

4 用油畫筆沾不透明的橘色壓克力墨水，描繪捕魚筐的網狀圖紋。

5 畫家持續交替使用線條和淡彩，再以細小的白色不透明墨水筆觸畫出繩索上的高光。注意前景捕魚筐上的橘色墨水被用來充當防染劑，阻隔後刷的較深色水彩淡彩。

更多的資訊

🍎 **畫筆和墨水：**素描工具 28
線條和調子 30

🍎 **彩色墨水：**墨水和麥克筆 76

線條和淡彩
鉛筆和水彩

　　軟質鉛筆、炭精筆，甚至炭條都可結合水彩，創造出一些藝術家非常喜愛的柔和效果。這種方法從某種程度上來說，是非常自然而直接的。水彩通常需要事先畫鉛筆底稿，然後鉛筆和畫筆併用。在一般的水彩畫中，須小心莫將底稿畫得太重，否則顏色將會透出淡彩。在此技法中，線條在畫作中扮演要角，因此刻意讓最初線條顯露出來，並在加深色彩後再描繪其他線條。

　　對素描的熟悉度較水彩畫高的人會發現，這是一個相當「寬容」的技法。任何錯誤或不必要的色彩都可用鉛筆漸層來遮蓋，必要的話也可以鋼筆線條來加強。

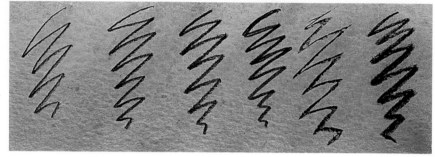

在乾水彩淡彩上使用不同硬度的鉛筆和蠟筆。從左到右分別是：2B、4B、6B、和8B鉛筆，炭精蠟筆，炭鉛筆。

結合線條和色彩

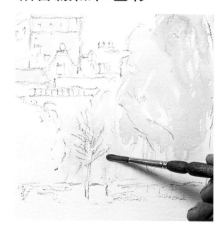

1 畫家使用軟質炭筆在水彩紙上畫出構圖後，刷上第一層水彩淡彩。

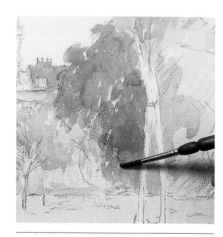

2 持續塗染淡彩，顏色由淺到深。接著集中心力在前景大樹上；畫上鬆散的色彩，在適當之處留下間隔，讓這些斑駁的白點就像是穿透葉叢照射下來的光線。

專家經驗
此法需要各種硬度的鉛筆，大約須從2B到6或8B。或者可在最後階段使用炭精筆或炭筆來加強深色線條。

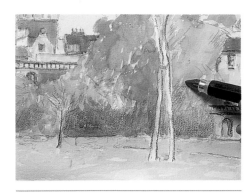

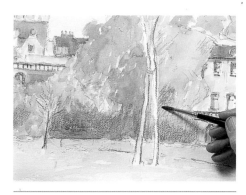

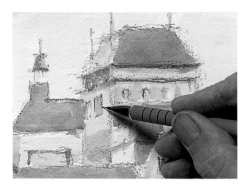

3 待水彩乾後,先用石墨條勾出樹幹的線條,接著在葉叢底部打上陰影。

4 在鉛筆陰影處刷上水彩,柔化葉叢的區域。濕顏料會使鉛筆痕跡稍微往外暈散。

5 挑出建築細部,以自動鉛筆加強原先的鉛筆線條。

6 彩色鉛筆、筆、和水彩的組合非常適合建築題材;因為用鉛筆就能輕易畫出窗戶、煙囱等建築細部,然後再用小畫筆上色。

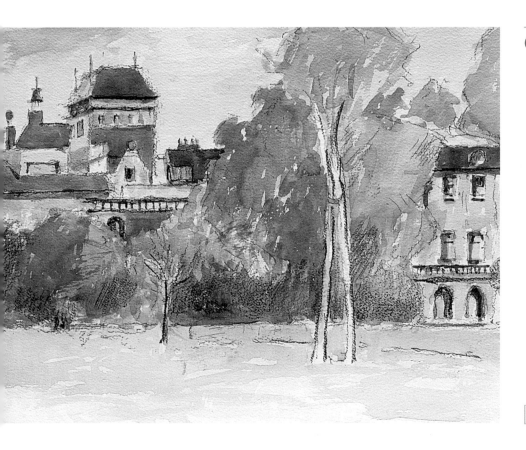

更多的資訊

鉛筆和石墨:用鉛筆素描 16
結合連續調 18

線條和淡彩 水彩和彩色鉛筆

在大部分的線條淡彩技法中，尤其是鋼筆淡彩，線條元素較液體媒材來得明顯。線條通常是單色，且顏色較淡彩深。結合彩色鉛筆和水彩，以色彩加色彩就能達到柔和，且逐漸融合的效果。這兩種媒材是天生的夥伴；彩色鉛筆的清晰明亮色相配上水彩的半透明，相得益彰。

可以仕最後階段使用彩色鉛筆來強化水彩，也可從開始就使用彩色鉛筆；因為在複合媒材作品中，線條和濕淡彩是互成對比的。可直接從水彩開始著手，或先用彩色鉛筆畫輪廓，接著上色，然後同時併用兩種媒材。

水彩的另一用途是為彩色鉛筆打底，如此可節省時間，也可利用對比色。例如，在藍色水彩天空中使用淡紫色鉛筆，但筆觸間要留下足夠空隙，讓原色顯露出來，或者可用紅色為樹木打底，然後再上綠色和棕色。

專家經驗

在使用彩色鉛筆前須確定淡彩已乾，若使用的是水溶性鉛筆，就可直接畫在末乾的水彩上。這是非常有效的方法，由於底下的水彩會軟化鉛筆筆尖，可以畫出濃厚的色彩。

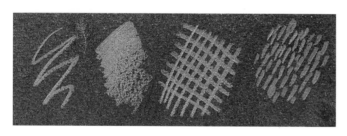

畫在對比色水彩淡彩上的彩色鉛筆筆觸。

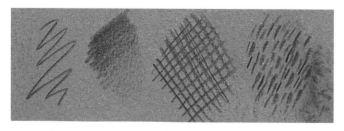

畫在相似色水彩淡彩上的彩色鉛筆筆觸。

強調結構

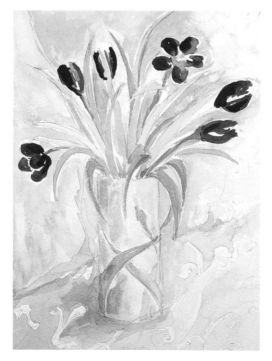

1 水彩和彩色鉛筆的組合不但可強調細部和結構，而且能保留水彩媒材不可或缺的細緻性。畫家先用彩色鉛筆稍微勾出輪廓，然後再上淡彩。

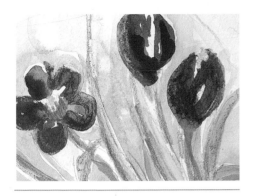

2 進一步刷上水彩淡彩以建立顏色。待乾後，用彩色鉛筆畫出花梗和葉片。

3 以藍色鉛筆來為背景加點陰影。

4 交替使用水彩淡彩和彩色鉛筆；要等水彩乾後才可使用彩色鉛筆。

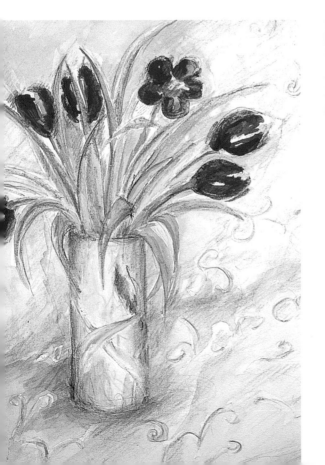

5 雖然原先的淡彩已足以顯示花瓶下的陰影，仍用彩色鉛筆再加強。

6 再額外添加一些細部細節，並用鬆散的圖紋顯示前景的桌部花案，且連結葉片和花朵。

更多的資訊

 彩色鉛筆：選擇鉛筆 60
水溶性色鉛筆 74

線條和淡彩
水彩和粉彩

　　白堊粉彩的表面性質和水彩迥然不同，因此，結合這兩種媒材的難度，比結合彩色鉛筆和水彩高，不過卻有相當多的畫家同時使用這兩種媒材。通常是先上淡彩，再用粉彩。畫紙必須使用水彩紙，雖然水彩紙的肌理會打斷粉彩筆觸，但卻也會為素描添加肌理元素。

　　水彩外的另一選擇是不透明水彩，有類似粉彩的無光澤表面，能使複合媒材的效果更加細緻。此外，粉彩紙能為不透明水彩和粉彩這兩種媒材，提供絕佳的作畫表面，有需要時下重色彩亦無妨。最好的方法是使用不透明水彩建構輪廓和色彩，待顏料乾後，再使用粉彩或粉彩鉛筆描繪細部、圖紋，和肌理。

專家經驗
因為粉彩是不透明的，可加以修改或帶進新元素。因此，適合那些讓素描自然發展，而不預做詳細規劃的人。

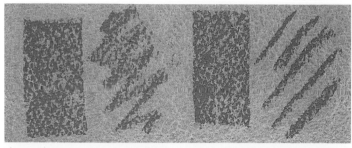

用深藍色粉彩，畫在塗染淡藍色水彩的水彩紙上

用對比顏色的粉彩，畫在塗染淡藍色水彩的水彩紙上

用淺藍色粉彩，畫在塗染深藍色不透明水彩的平滑紙上

用黃色粉彩，畫在塗染深藍色不透明水彩的平滑紙上

不透明水彩

不透明水彩和軟質粉彩

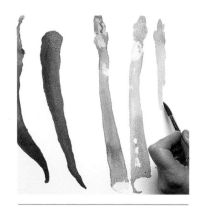

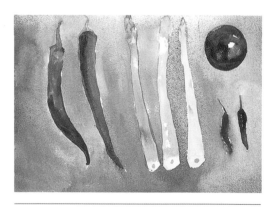

1 畫家使用稀釋的不透明水彩，看來非常像水彩。傳統的做法是由淺到深，但此處的不透明顏色是由粉彩形成的。

2 使用稀釋的不透明水彩，不添加白色（會使它不透明）；在物品周圍塗染黃色淡彩。

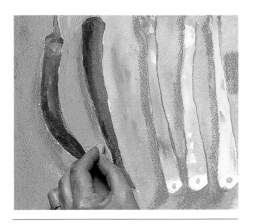

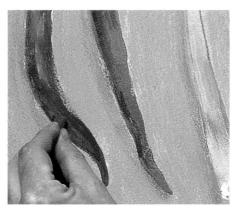

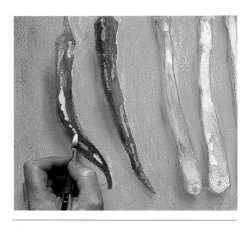

3 加上藍色粉彩，筆觸間要讓橘色斑駁點顯露出來，使背景出現補色對比。

4 紅色粉彩加強辣椒的顏色；用粉彩尖端畫出細線條。

5 用濃厚的不透明水彩添加高光，與底層的紅色稍微融合，有柔化的效果。

6 平滑的蘋果、辣椒，和背景、蘆筍莖的較粗糙肌理恰成對比。

伊利諾·使都華 ✧ 聖詹姆士公園

這幅生動的風景素描結合數種媒材，包括：炭條、不透明水彩、水彩，和軟質粉彩。樹幹上的不透明水彩相當濃厚，是由淺色疊深色而成。

更多的資訊

🍎 粉彩：用粉彩素描 40

🍎 複合媒材：水彩和彩色鉛筆 86

防染技法
遮蓋液

遮蓋液是一種化學合成乳膠溶劑,以罐裝出售,用畫筆沾取使用,經常被水彩畫家用來保留高光,及用在任何須留白或須比周圍顏色淺的部分。在本文中,它除了為如何彩繪複雜高光的外圍部分,提供一個實用方法外,也有更富創意的用法,就是畫「負像」。使用水彩、彩色墨水或針筆這類液體媒材,可畫出任何表情豐富和多變的「正像」,因此,可用白色的形狀來對比彩色的形狀。

使用遮蓋液所形成的形狀不一定是白色;因為白色和其他顏色比較通常會太顯眼,而必須再加色。可用疊色的方法來構畫遮蓋液效果,先刷上一層淡彩,塗上遮蓋液,接著再上較深的第二層色彩。此過程可重複數次,在描繪的過程中隨時可除去遮蓋液。

描繪負像形狀

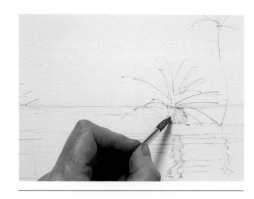

1 就像任何高光佔重要部分的圖畫一樣,必須一開始就將之定位。畫家先用鉛筆素描,然後塗上遮蓋液。

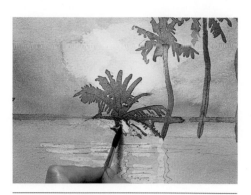

2 接著用稀釋墨水上第一個和第二個調子,待乾後,再在前景塗更多遮蓋液,並在中間樹木和反影上加點細節。

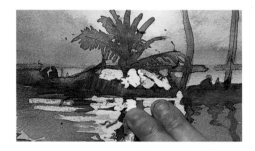

3 待墨水乾後,擦除兩層遮蓋液。畫在白色紙面上的,會保持白色,而畫在第一層淡彩上的,就會呈現淡彩的淺褐色。

4 為完成素描,在天空和水面添加較深的額外淡彩,凸顯反照在靜止水面上的落日餘暉。

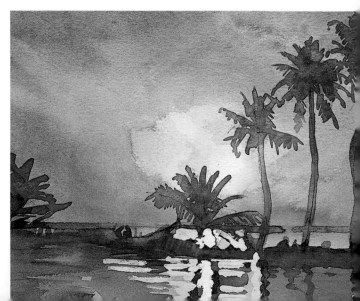

專家經驗

· 使用遮蓋液時要用舊畫筆,而且使用後須立即清洗;一旦乾涸就無法清除筆毛上的遮蓋液。

· 去除遮蓋液時可能會撕毀紙面,不要在任何肌理粗糙的紙張上使用遮蓋液。冷壓水彩紙或圖畫紙是較好的選擇。

· 遮蓋帶主要為油漆工和裝璜師所使用,純就美術目的來說會太黏。要減低黏性可先貼在手臂或手背上再撕下來。

粗略撕開遮蓋帶的某一邊,貼在紙上,然後再上色。

墨水乾後,除去遮蓋帶。

遮蓋帶

如果想保持垂直線條(例如:在建築習作中,在背景上淡彩,而仍想保持建築物的邊緣輪廓清晰鮮明),遮蓋帶就比遮蓋液有用,免除不易畫出直線的困難。但淡彩乾後就要馬上撕去遮蓋帶,否則膠料停留太久會損壞紙張。此遮蓋法並不侷限於液體媒材,也可使用於粉彩、彩色鉛筆,或絕大部分的單色媒材。只不過使用在粉彩上的效果不是那麼好,因為粗糙的紙面會讓線條模糊。使用在平滑紙張上的效果最好。

要為素描添加圖案,可試著用尖銳的刀將寬的遮蓋帶裁成適當的形狀,或是使用現成的形狀,如星形、半月形等等,而這些在大部分的文具店都可買到。不要將這些形狀黏得太緊,以免撕不下來。

使用遮蓋帶

1 使用遮蓋帶做出桌布的圖紋。畫家先在構圖中畫出主線條,然後貼上遮蓋帶。為了做出荷葉邊的流蘇,撕掉遮蓋帶側邊。

2 用彩色鉛筆加色,力道要輕,以免移動遮蓋帶。

3 撕去遮蓋帶。再使用更多彩色鉛筆,畫出流蘇部分等等。撕去側邊的遮蓋帶所製造出來的不平整邊緣,看起來比直的邊緣更加自然。

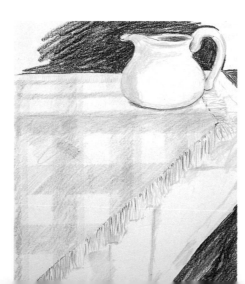

更多的資訊

🍎 **粉色鉛筆**:建立色彩和調子 62
🍎 **彩色墨水**:墨水和麥克筆 76

防染技法 蠟/油防染

之前所說的遮蓋液和遮蓋帶會形成阻隔物阻擋顏料,而本文所介紹的方法是部分阻隔。油和蠟不溶於水,可以拿蠟燭輕輕地在紙上塗畫,然後刷上水彩淡彩或彩色墨水,顏料會抗蠟。若用於具肌理的紙張上,因蠟會附著在紙張紋理頂端,而濕水彩會沉入「凹槽」裡,形成斑駁剝離的迷人效果,非常適合用來創作紋理。在平滑的紙面上,防染效果會比較完整,尤其用力塗蠟時更是如此。

兒童用的蠟筆,也是一種彩色防染的方法。這類蠟筆的質地比蠟燭濃厚,可以畫出較準確的素描。可以用數種顏色的蠟筆來描繪壁紙的圖樣或靜物,或藉助斷續線條、圓點,和長劃符號來表現,此外也可用蠟筆以各種漸層法來建立外形。雕刻家亨利‧莫爾(Henry Moore)於二次大戰期間,在倫敦地鐵下,利用防染的技法描繪熟睡的人,使用環形漸層(線條環繞外形)的手法以水彩交疊。

油蠟條,有時也稱為繪畫條,是蠟筆外的另一個選擇,但價格昂貴許多。在塗染液體媒材前,使用專家用的松節油,也可達到部分防染的效果(不適用白酒精,因其油質含量較低)。利用此法可創造出令人興奮,卻又有幾分無法預期的效果,十分值得嘗試。油質粉彩同樣可抵擋液體顏料,因其自成一格,將在稍後章節介紹。

燭蠟和淡彩

彩色蠟筆和淡彩

松節油和淡彩

專家經驗

如果使用的是壓克力墨水,須稍加稀釋。壓克力顏料和墨水有相當程度的覆蓋力,若不稀釋可能不會從蠟上滑落。

色彩和肌理的效果

1 先用畫筆構圖以提供作畫方向。畫家使用的是中國毛筆,只用筆尖沾稀釋墨水。

2 用紅色蠟筆塗背景,以非常輕的力道以免填平紙張肌理,然後再刷上墨水。

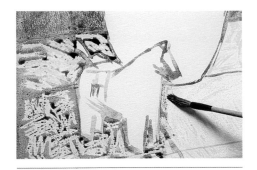

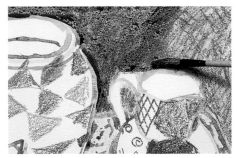

3 在前景部分，用黃色蠟筆以強烈和明確的筆觸帶進肌理元素，然後再刷上綠色墨水。

4 以不同顏色的蠟筆畫出水壺圖案後，持續在背景疊色。蠟筆的用量要多於墨水。

5 以交疊蠟筆和墨水的相同方法處理前景，並用布塊擦去多餘的墨水。

6 使用兩層墨水建立馬匹的外形，待第一層墨水乾後，才可上第二層。

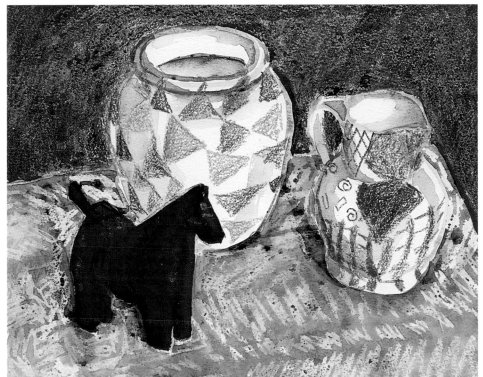

7 以稀釋得很淺的墨水淡彩刷出花瓶的外形。

8 完成後的畫作在色彩和肌理方面均非常豐富，尤其是背景部分的連續色層，創造出吸引人的閃亮效果。

更多的資訊

🍎 **油性粉彩**：使用油性粉彩 54

🍎 **彩色墨水**：墨水和麥克筆 76

🍎 **防染技法**：油性粉彩和墨水 94

防染技法
油性粉彩和墨水

油性粉彩可結合墨水或水彩成為簡單的抗染技法,此法可使色彩完全的融合,更趨向複合媒材的創作方式。可以選用任何方法建立色層。從水彩或彩色鉛筆打底開始(可能只是一系列的淡彩),然後再上油性粉彩,或從油性粉彩開始,再刷淡彩。兩者可以持續交替使用,用墨水或水彩疊粉彩,反之亦可,直到滿意為止。

用粉彩疊墨水底色時,可利用在彩色媒材中介紹的刮痕法。舉例來說,可先刷黃色墨水層,再疊上較深色的粉彩,然後刮去深色粉彩,露出黃色,製造高光或細部。有時可用松節油來暈散粉彩,或除去部分粉彩,讓底層的墨水或水彩顯露出來。此技法有多種可能性,在正式使用前最好先試驗一下。

水彩紙上的多層墨水和油性粉彩

黃墨水上再上藍色粉彩

壓克力墨水

油性粉彩

使用稀釋的墨水

1 如此細緻的主題不適合濃烈的墨色,畫家先加水稀釋後才上第一層淡彩。

2 用油性粉彩零散地塗畫出暗面。

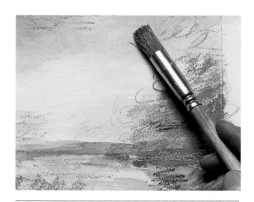

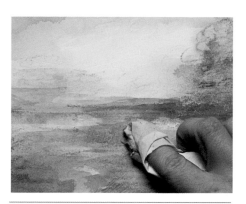

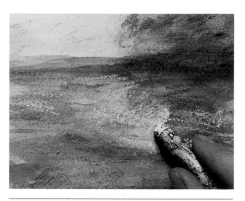

3 暗面處再刷上稀釋的墨水，並在前景加點油性粉彩。

4 在天空上方再加一層淡彩，淡彩乾後的鋸齒邊緣會形成雲層（請看下方插圖），再用布塊沾松節油來調和油性粉彩的顏色。

5 持續交替增加墨水和粉蠟筆色層，用白色油性粉彩為調色的部分恢復肌理。

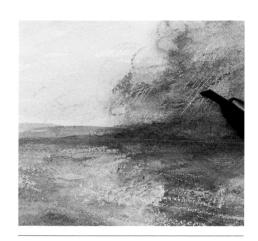

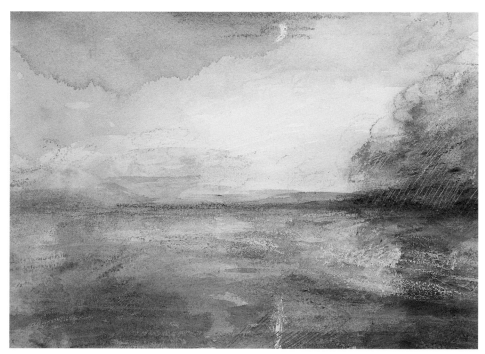

6 用白色粉彩增畫月亮及其倒影後，畫家用刀片刮擦雲層。

7 成品表現出組合這些媒材所達成的細緻效果。

更多的資訊

🍎 **油性粉彩：**使用油性粉彩 54
用酒精調色 56
刮痕法 58

🍎 **彩色墨水：**疊色 78

特殊技法 洗色

這個有趣的技法提供一個創造負像的方法,可用墨水或水彩加以上色,或者是在黑底上留白,使用此法會較一般素描多花點時間,需要耐性,然而結果是甜美的。技法本身很簡單,下層先以白色不透明水彩構圖,上層疊上水溶性的黑色防水墨水,載整個置於水龍頭下,讓水除去上層的墨水。

先用淺色鉛筆構圖,之後整個畫面上一層淡彩,有助於看出該在哪兒塗不透明小彩。當後者完全乾後,使用大的扁平軟毛水彩畫筆,從畫紙上端到下端,刷上一系列的寬條墨水,小心不要重複已刷過的部分,否則會刷起不透明水彩而混進墨水。待墨水乾後,將整個畫板浸濕,或置放於大深盤中再倒水(不要使用蓮蓬頭,水壓會破壞墨水,留下灰而不黑的顏色)。

當此法最初被發明出來時,是使用黑色製圖墨水來呈現木刻的效果。現今此法已可利用多種素材的優點來表現。例如,可先用壓克力墨水(也是防水的)做出多種色彩的背景,然後使用更多顏色的彩色墨水,或是在負像區域上更多色的不透明水彩。這是一個可輕鬆使用的好方法,每個人也都能發展出個人的獨特配方。

專家經驗

此技法需使用水彩紙或磅數高的圖畫紙,才不至因紙張沾濕而破裂。須事先鋪平畫紙,避免產生皺摺。

防水墨水

白色不透明
水彩

冬季寒木

1 畫家用鉛筆小心構畫出要留白的部分。

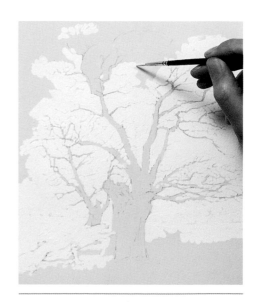

2 以那不勒斯黃色水彩淡彩塗染整張畫紙後,用不透明水彩塗畫要留白的部分。

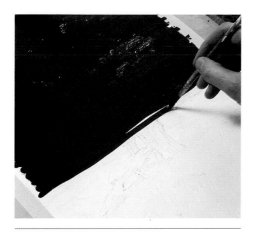

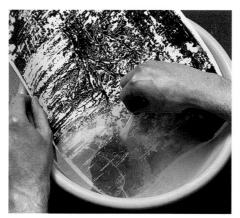

3 待不透明水彩乾後,用製圖墨水塗滿全畫面,一定要小心緩慢、一條一條地進行。

4 然後將紙張放進一盆水中,藉助棉花球的幫助慢慢除去墨水。

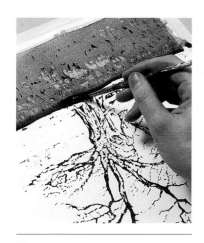

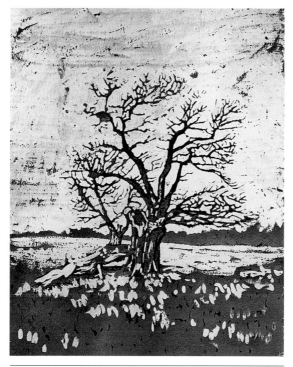

海柔・哈里森 ✧ 杜鵑花
攝影提供構圖的基礎,在使用不透明水彩和墨水前已小心構畫。黑白素描是用水彩和不透明水彩加以染色。

5 當畫紙乾後,另用一些白色不透明水彩來加強某些白色部分,再刷上棕色墨水淡彩。將畫紙倒轉過來,較容易掌握前景部分。

6 使用洗色法很少能事先預測完成的效果。在此例中,第一層的黃色稍微干擾黑色墨水,但結果仍不失吸引力。

更多的資訊

 彩色墨水:墨水和麥克筆 76

特殊技法 墨水和漂白劑

這是一個無法預期但有趣的技法。使用畫筆和家用漂白劑來提亮黑色或彩色墨水的顏色。有些類似遮蓋液畫出「負像」，但卻是一個較直接的方法。

首先用水溶性墨水遮蓋想漂色的部分，待乾後，用畫筆沾稀釋或未稀釋的漂白劑塗抹墨水。效果會因使用的畫筆和所畫的痕跡而有不同，另外紙張的表面和墨水的型態也有影響。舉例來說，即使是稀釋過的漂白劑，也可能除去過多的墨水（很少能達到精細的漸層調子），而有些墨水會殘留一或多個原色，

呈現出黃色或綠色刷痕而不是白色。

任何書寫墨水都適用，甚至一些標示「耐久」的墨水也可以。大部分藝術家使用的製圖墨水，多是以壓克力或蟲膠為基底，無法用漂白水去除，但可利用此限制來試驗色層，將此轉變為優點。首先建立多種顏色的壓克力墨水層，上面疊上水溶性墨水，然後再提亮到早先的色層，接著在被提亮的色層上添加別的顏色，甚至可使用像粉彩這類不透明的媒材。

專家經驗
墨水使用在平滑的紙張或板紙上，會形成斑駁、不平順的表面，對此特點可以加以利用，成為素描的元素。如果想讓表面平滑，水彩紙會是較好的選擇。

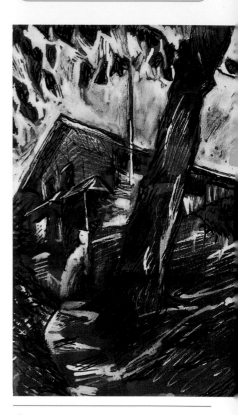

變化效果

1 將整張紙塗滿黑色墨水，然後用漂白劑提亮一些部分。首先使用的是畫筆，接著用可畫細線條的竹筆。

2 用黑色墨水描繪細部後，用筆沾漂白劑添加白色線條，然後再加另一層藍色墨水淡彩。

3 用畫筆沾漂白劑除去藍色墨水區塊，並在濕墨水和漂白水上再度使用竹筆。

4 最後階段，用更多的漂白劑線條讓建築物更加清晰。使用畫筆和鋼筆來變化線條。整幅素描呈現一些地氈浮雕的特質，畫家充分利用漂白劑的性質，製造出黃色而非白色，進而創造出強烈的戲劇感。

炭精畫材和油蠟條

油蠟條，有時也稱為油畫條，是一種壓縮的油畫顏料，質地和非常柔軟的油質粉彩相似，也有多種顏色可供選擇，畫家通常會與油畫顏料並用。此技法只需要透明、無顏色的油蠟條做調色用。

用油蠟條在紙面上塗畫一番，再加上炭精蠟筆就會產生一層軟膏狀顏料，可以用調色刀、硬紙板，或是舊信用卡（非常理想的工具）來處理。畫面可持續上更多層的油蠟條和炭精筆。若使用粉彩的話，可以用手指抹出柔和的效果。石墨或炭精鉛筆可在膏狀顏料上畫出俐落的線條，或像粉蠟筆的刮痕技法般，用畫筆把手刮出白線條。如有需要，可用多種顏色的炭精蠟筆，也可用硬質粉彩以此技法創作全彩作品。

無色油蠟條

炭精條

創造出繪畫般的效果

1 此素描使用的是不會吸收油質，且耐刮擦的油畫速寫紙。畫家先用無色油蠟條塗佈畫面，再用炭精條輕輕勾畫。為了創造繪畫般的質地，使用布塊將炭精顏料擦入油蠟條中。

2 再使用油蠟條在炭精畫材上添加更多線條和調子。注意，此動作會揭去少許顏色，可用來提亮高光。

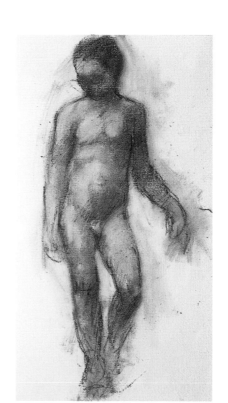

3 再上一層炭精畫材，並用調色刀刮低調子的強度。用手指抹出明確的高光，然後用黑色炭精鉛筆加點深色線條，這幅素描就完成了。

更多的資訊

 畫筆和墨水：用畫筆素描 32

 油性粉彩：刮痕法 58

 彩色墨水：墨水和麥克筆 76

拼貼 在紙片上作畫

拼貼,是將彩色紙片或平面物質黏貼在紙張上,也是一種深受歡迎的兒童遊戲。二十世紀初期成為一種純美術技法。亨利·馬蒂斯(Henri Matisse),在其晚年所創作的一系列抽象的人像畫作中,曾大量運用此技法。使用剪下來的鮮豔色紙來創作。

在此技法中,是用紙片的形狀建構出整幅畫作。通常也會結合其他媒材,所以,剪下來的紙片是複合媒材影像中的一個組成要素。拼貼技法並沒有實際

的規則,仟何東西都可以拿來黏貼;事先著色的紙張、手染棉紙,從新聞紙和雜誌上剪下來的紙片,乾燥的樹葉和青草等都可以。本文採最簡單的形式,就是在紙片上作畫。此方式最適合強烈,但形式和輪廓簡單的主題,例如:靜物或建築主題。

可先畫輪廓來作為裁剪紙張的依據。但在未確認已完成最佳排列前,不要將拼貼紙片黏貼住。當紙片固定(黏膠也乾)後,就可在紙片上用彩色鉛

筆、粉彩、粉彩鉛筆,或彩色墨水等素描媒材,來描繪細節或建立形式。視需要也可在過程中增加更多拼貼紙片。

專家經驗
嘗試對比剪紙的邊緣線,增加更多的表面趣味。從新聞紙剪下來的紙片,要反面黏貼,以免新聞紙吸引太多的注意力。

徒手撕紙

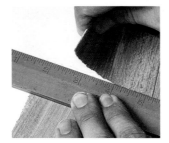

沿著直邊緣撕紙

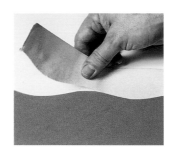

沿著波浪板撕紙

使用裁切藉以獲得方形和直線

使用銳利的美工刀在裁切墊上裁出斜線

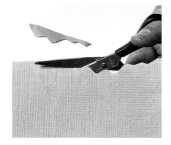

用剪刀剪出紙片

漿糊、塗漿糊用的漿糊刀和漿糊刷。

改變和重疊形狀

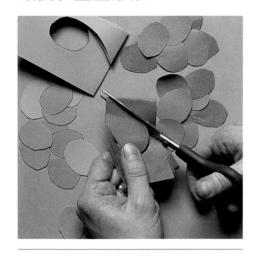

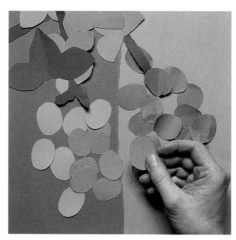

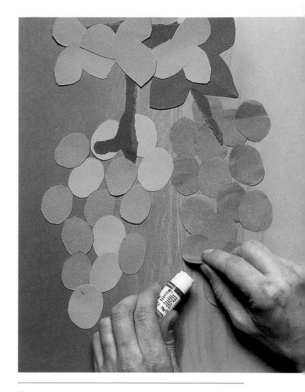

1 畫家使用不同顏色的紙張剪出葡萄的外形，要留意不讓這些紙片太規則，呈現機械化的外形。

2 剪出一些葉片和枝梗後，將紙片放在畫紙上，重疊排列直到對構圖感到滿意為止。

3 每一紙片都塗上黏膠，輕貼在畫紙上。在此階段仍可做修改。

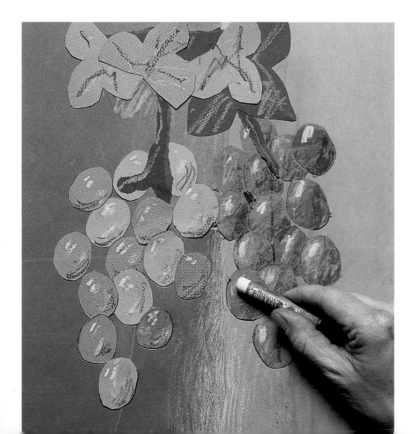

4 待黏膠乾後，使用粉彩在葉片上添加細部和暗面，並在葡萄上打點高光。

更多的資訊

 粉彩：用粉彩素描 40

 拼貼：用碎紙片作畫 102

拼貼
用碎紙片作畫

此種型態的拼貼不僅可創作出生動且與眾不同的影像,也能訓練更敏銳的觀察力,因此,經常以它作為學生的作業。它有點像馬賽克,使用撕碎的彩色紙片來拼湊整幅素描。用撕而非裁剪的方式能使速度加快,且撕出來的邊緣有助於整體的效果。

可創作單色或彩色作品,也可用色紙,或手繪顏色的紙張,然而不要有過多的調子或色彩,否則影像易混淆。過程中須留意物體上的光線走勢,尋找大區塊的調子和色彩,並試著分析由陰影和高光構成的形狀。

另一個有趣的方式是,先用不同級數的鉛筆畫出不同的調子,再用描圖紙為拼貼素材創作單色作品。此種方式適合人物習作或肖像畫,其產生之效果遠比機械化調子紙張的效果來得細膩。

專家經驗

不像前頁的拼貼,此處的碎紙片形狀不需要很準確,因為可以在上面黏貼更多紙片來做修正。

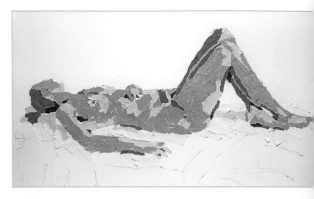

夏洛伊·亞歷山得 ◇ 斜躺的裸體

小心地選擇素描中的紙片,這些中間調子的彩色紙片,雖然色相稍有不同,但調子很接近。紙片的撕痕造成無數細小的陰影,為形像帶來更多閃爍感。

從雜誌和手繪顏色的紙張上撕下來,有不同撕痕的彩色紙片。

對比不同的紙片

1 這種拼貼法越來越流行,專精此法的畫家有非常多不同調子和色彩的紙張。若要為自己的紙張著色也很簡單。此處畫家使用市售的和自己上色的彩紙,先建構輪廓後,再為肌膚尋找適當的色調基底。

2 將膚色紙張撕成小片貼上後，開始疊上較深的調子。主要亮面和暗面建立後，就容易決定中間調子的顏色。

3 這幅畫已進行一半，加上中間調子後就可將全體拼綴起來。持續進行撕紙、黏貼，和重疊紙片的動作。在此階段，身體往後站一些會有幫助，因為近距離觀看，會有像看拼圖般的混淆感。

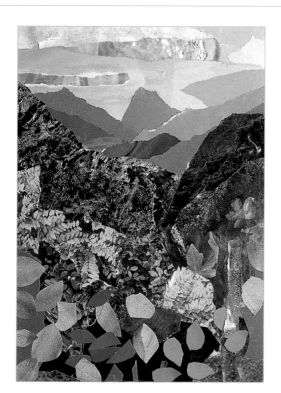

布萊恩・哥斯特 ◇地中海風景

這幅動人的影像中使用一些不同的素材和方法。由機械製造紙張所撕下來的紙片構成山巒，前景是用裁剪的紙片，而淺顏色的葉片則是從雜誌上撕下來的。

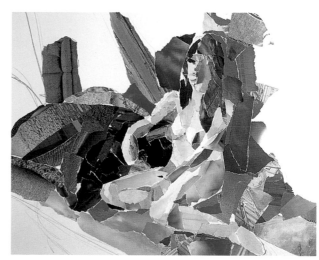

4 在小心留意陰影和高光，也對比暖色和冷色系之後，畫家完成了一幅既有說服力，也令人興奮的人物畫。

更多的資訊

🍎 **鉛筆和石墨**：結合連續調 18
🍎 **拼貼**：在紙片上作畫 100

自製版畫 手製單版印刷

單版印刷是一種令人著迷的技法，它集素描、繪畫以及印刷的元素於一身。和其他用來複製多種版本的印刷不同，單版印刷正如其名，只創作一張。單版印刷可在家中完成，無需藉助印刷機，也不用太多特殊工具，只需要印刷油墨或油畫顏料、滾筒、和一塊玻璃或其它表面不會吸收油墨的物品。

單版印刷有兩種基本方法，和許多衍生之方法。第一種是在要印刷的表面上繪上圖樣，將紙張置放其上，用乾淨的滾筒輕輕滾過、或用手摩擦，使墨水黏附在紙張表面。

變化的方法，是用墨水塗滿整個表面，然後用畫筆把手或類似的工具，在墨水中畫出白線條。用一張剪下來的紙片，放在塗畫的墨水上方，不讓墨水黏附印刷紙，就可形成白色的形狀區塊。

第二種方法是在印刷表面上平均塗滿墨水，將紙張置放其上，然後用鉛筆繪圖。鉛筆的力道會帶起墨水，而當紙張揭去後，就可看到繪畫線條的印刷版本，而用手指輕輕塗抹就可做出調子的區域。使用類似梳子或家用清潔刷等工具，可創造出豐富的肌理。用現有的素描或速寫充當單版印刷的圖樣，只要將其置放於印刷紙上，然後照著「描圖」即可。但需謹記的是，成品是圖樣的反影。

專家經驗

若想在單版印刷上繪圖，要選擇適合媒材的紙張。磅數輕的粉彩紙適合任何乾性媒材，其薄度也足以帶起墨水。水溶性或油性印刷墨水都可用，前者較不濃稠，清除會較輕鬆。

在墨水上作畫

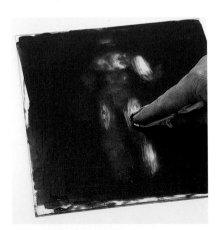

1 平板上塗滿墨水後，畫家指上纏布，在墨水上繪圖。

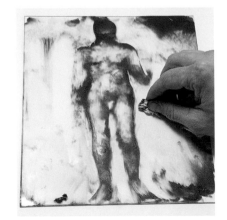

2 用此方式拭去人物周圍的墨水。此方法最好使用油質墨水或油畫顏料，避免水溶性墨水在印刷前就乾掉。

拓印到畫紙上

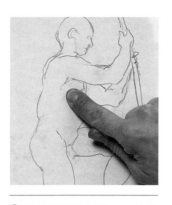

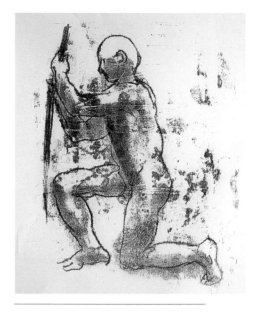

1 在此單版印刷的方法中，用滾筒將平板均勻地塗滿墨水，然後小心地將紙置放其上。

2 用鉛筆畫出圖案，下筆的力道會帶起紙張下的墨水。之後畫家用手指抹出調子。

3 握住紙張一角，輕輕揭起紙張。

4 紙張接觸到的地方就會揭起墨水，創造出單版印刷特有的迷人斑駁肌理。

白線素描

1 此法和前頁的方法類似，畫家不只專注於調子，也使用鉛筆來畫細線條。

2 將紙張放在塗滿墨水的平板上，然後用手摩擦。也可選用清潔的滾筒。

3 印出來的白色線條相當清晰，斑駁的墨水也提供有趣的背景。效果會因使用不同的紙張肌理而有不同。

更多的資訊

 彩色鉛筆：打凹 72

 自製版畫：彩色單版印刷 106

自製版畫 彩色單版印刷

水溶性版
畫顏料

彩色單版印刷的製作方法和單版印刷相同，是直接將印刷油墨塗在印刷表面上。在此，因為可在玻璃下放底稿作依據，優於其他不透明的表面，有助於描繪複雜的主題。若直接根據靜物或照片，較具挑戰性。

如前所述，可選用印刷油墨或油畫顏料（甚至壓克力顏料，只要添加緩乾劑，延緩變乾的時間）。可在調色板上調色，也可直接在玻璃上調色，因為只有最上方的顏料會被轉印下來，要避免上太厚的顏料。顏料可加水稀釋（若是油質顏料則用白酒精）。

可以用數個階段來建立色彩，也可以直接在現有的單版印刷上塗顏料。需有套準系統，務必使紙張每次都能保持在相同的位置，最簡單的做法是使用遮蓋帶，固定紙張上方，第一次印刷後將紙張翻到後面，待清潔印刷表面和重新上顏料後，再將紙張翻回來。

業餘的版畫製作者比較偏愛單次印刷，之後再用粉彩或粉蠟筆建立細節和色彩深度。手製單版印刷通常被用來作為彩色素描的基底，而不是以完整的畫作呈現。盡量不要在畫面上著墨太過，以免損及印刷的本質，要思想如何以粉彩來對比柔軟的粒狀肌理部分。

 專家經驗

將墨水或顏料稀釋，會清楚顯示刷痕，可產生有趣的結果，很適合寬肌理。

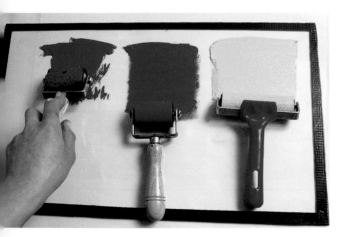

有不同寬度的滾筒可供使用。小滾筒主要供膠版印刷使用，處理小範圍。大滾筒則專為版畫製作者設計，價格也較昂貴。

黛安娜·康斯坦斯
✧ 站立的裸女
畫家主要使用粉彩，以單版印刷來打底。粉彩結合印刷的紋理，創造出迷人而極為獨特的畫作。

使用油畫顏料

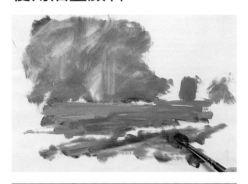

1 油畫顏料因為乾燥的時間較長，容易事先混色，提供印刷油墨外的另一絕佳選擇。畫家使用稍微稀釋的油畫顏料在玻璃表面上構圖，使顏料區域分開。

2 然後放一張描圖紙在印刷表面上，並用手指摩擦，讓顏料附著。

3 握住紙張一角，小心地撕開，然後放置待乾。

4 油畫顏料作為印刷之用，粉蠟筆則是用來修改。黑色線條隨興而示意，和先前的筆觸保持一致。

5 在前景和天空部分帶進藍色、綠色、黑色，和白色粉蠟筆，並用更多黑色來加強樹木。

6 畫家謹慎而不使用太多粉蠟筆，因此，完成後的畫作仍能保持印刷特質。

更多的資訊

🍎 自製版畫：手製單版印刷 104

數位繪畫

第四章

電腦使商業繪畫產生突破性的變革，且逐漸被藝術家和業餘畫家所採用。本章會對合適的軟體做建議，並示範一些可以達到令人興奮的效果。可以直接在螢幕上畫圖，或在相片上使用線條和色彩，且可使用非常多的數位畫筆刷和特殊效果。

基礎 工具和設備

大部分的個人電腦作業系統，都包含可素描、繪圖，和圖片剪輯的程式，例如：微軟的小畫家，雖然功能不多，卻不失為一個體驗數位繪畫的好起步。可徒手畫和創造幾何圖形，從調色盤中挑選顏色，或創造新的「自訂色」，也可結合視覺影像。掃描器也包含一個基本的影像剪輯和繪圖套件，或是專業套件的簡易版本。

微軟小畫家工具列和調色盤

當熟悉在螢幕上繪圖的各種功能後，或許會有升級到複雜軟體的想法。市面上有不少選擇，雖然專為專家設計的程式非常昂貴，但由於版本不斷更新和修正，也可得到較舊而相對便宜的版本。例如：Painter Classic 1，和較新和複雜的版本比較起來，它相對簡單，卻也提供相當多的繪畫工具。另一個是 Photoshop Elements，是一個基本的繪圖軟體，也可做原作和繪圖的影像處理。其他必須具備的工具是手寫筆和繪

圖板，用滑鼠繪圖笨拙而不靈活，和用一般的筆截然不同，手寫筆複製出自然的描繪動作。繪圖板的大小規格差很多，價差也大。在有限的預算下，選用較小的面板即可。

繪圖板和
手寫筆

點陣圖和向量圖形

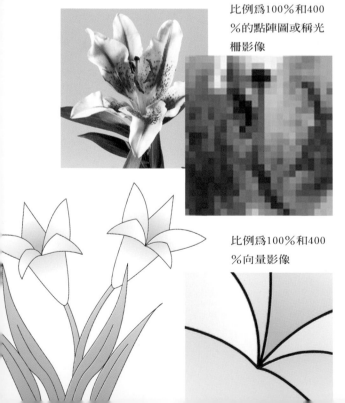

比例為100%和400％的點陣圖或稱光柵影像

比例為100%和400％向量影像

掃描一張相片或自行畫一個圖形，然後將之局部放大，就會顯出馬賽克狀的色彩，稱之為畫素。畫素形成影像，而由畫素所形成的影像稱為點陣圖，術語是光柵影像。是最普遍的彩色影像，能創造出非常細微的漸層調子和色相。然而，點陣圖有一個缺點，因為每一個影像都包含一定數目的畫素，就會有所謂解析不獨立的問題，一旦影像過度放大，或以低解析度列印時，就會失真，產生鋸齒邊緣（畫素化）。

反之，向量圖形是解析獨立的，可以無限放大而不失真；因為向量圖形是由曲線、直線，或其他形狀經數學運算而得。Illustrator是以向量圖形為基礎的程式。Photoshop形狀選單中的形狀工具可結合線條、圓形、矩形等成為向量影像，以向量影像為基礎。有很多插入的剪輯圖片也是向量影像。大部分為繪圖和影像編輯所設計的應用程式都利用點陣圖，但有些特別標示為畫圖而非繪畫的程式，支援向量影像。

貝茲曲線使用點和控制把來調整向量圖形的外形

典型的色彩工具

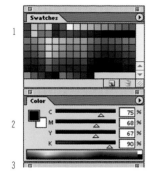

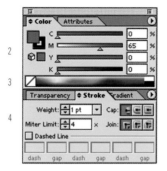

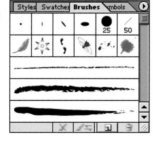

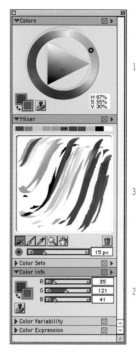

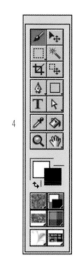

Photoshop

在Photoshop中有三種選擇色彩的方式：從標準或個人化的色票中選色(1)，以滑桿混色(2)，或使用色彩列來選色(3)。按一下工具箱也很容易可挑出合適的顏色(4)。工具列的前景和背景色(5)可和較大的選色區(6)並用，控制大範圍的色彩。有非常多的標準筆刷和繪畫工具可供選擇(7)。工具列另外還包含一些平常的數位工具，例如：選取、繪圖、和複製(8)。

Illustrator

在Illustrator中可為線條和區域選色。有三種方法：從色票中選色(1)，使用滑桿在組合色彩中選色(2)，或使用色彩列來選色(3)。也可選擇線條的重量和樣式(4)。有一些標準和自訂的筆刷(5)，也有選取、繪圖、變形和複製等數位工具(6)。

Painter

Painter的色彩選擇比Illustrator和Photoshop複雜。色彩選擇器(1)允許以中央三角形來選擇調子，並以色彩輪來控制色相。也可用滑桿選色(2)，然後在樣本視窗中試色(3)。可用選色工具來對色(4)。不同的下拉式選單(5、6、7)可控制畫面、繪畫工具、和工具的肌理及銳利度。

基礎 素描和繪畫媒材

任何為素描和繪畫設計的軟體都會提供許多工具，從鋼筆、鉛筆、粉彩，和彩色鉛筆到不同的筆刷。例如：Painter有非常多不同類別的素描工具和筆刷，幾乎囊括各種媒材。Photoshop Elements只提供鉛筆、不同形式的筆刷，和噴筆，但只要改變透明度、壓力以及用疊色方式，也可以達到許多不同的效果。

色彩的選擇方式因程式而異，然而大部分都有調色盤和色彩輪，只要在上面點選即可。本文要介紹另一個有用的工具，是能準確對色的滴管。舉例說明，若想重複另一區域的顏色，或改變色彩濃度，只要點選滴管，然後再按一下想要的顏色，就會自動變成選取之顏色。如果想複製相片，並將原本顏色轉換成同色的素描或繪畫顏色，這是相當有用的技巧。

學習新的軟體（通常需要時間），最好的方法就是用亂塗的方式來熟悉筆刷和其他工具。數位繪畫工具，尤其是乾性媒材類的工具，往往和真實工具的效果不同，因此，得用其他工具才能得到真實世界的彩色鉛筆和粉彩效果。或許會帶來一些挫折感，卻也可能帶來發現的樂趣。如果將其視為一種全新的方法，而不是只想複製傳統工具所能達成的效果，將會從中找到樂趣，且樂在其中。

 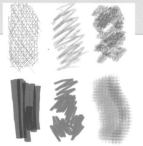 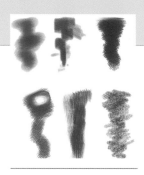 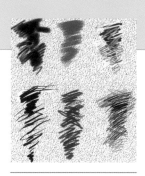

1 Painter Classic是相當基本的軟體，卻提供不少的素描和繪畫工具，可選擇不同的尺寸和透明度來修正這些工具。在此使用的筆刷，從上列開始，由左到右分別是：彩色鉛筆、方形粉筆、蠟筆，和漏水筆。注意這些工具在軟體中均視為筆刷。

2 Adobe Photoshop基本上是一種影像處理軟體，而基本的筆刷和鉛筆也能做很多事，而用模糊和海綿工具，或將橡皮擦設定在中等透明度，可柔化色彩和調色。此處的範例是以不同的筆刷和鉛筆畫成的。有些是用書法工具，而方形的效果可在筆刷選單中找到。

3 Painter提供非常多的筆刷，且區分成不同的種類。上列的三種筆刷分別為炭條、方形粉筆，和尖粉筆。第二列是乾鬃毫筆刷（此處和濕橡皮擦並用）、濕駝毛筆刷，和濕海綿，可在筆刷調色盤的水彩列下找到。

4 Painter的另一系列乾筆刷。從上列開始，由左到右分別是：兩層炭條、方形粉筆、尖粉筆、刮畫板工具、鈍鉛筆，和彩色鉛筆。刮畫板工具是一種非常理想的繪畫工具。若使用繪圖板和手寫筆來取代滑鼠，加重或減輕壓力就會使線條改變。

5 Painter從第七版以後提供新種類的液體墨水，可畫出強烈和豐富的色彩，並提供不同變化的筆刷。從左到右分別是：駝毛畫筆、扁平駝毛書法筆、稀疏駝毛筆、乾鬃毫畫筆、噴槍，和粗駝毛筆。液體墨水必須自成一層（可參閱118頁），結合粉蠟筆和鉛筆。

有色紙上的粉彩

1 畫家使用Painter作粉彩素描，每一階段都建立一個圖層（請參閱116頁對圖層的解說）。首先開啟全新的空白檔案（檔案/開新檔案），在色彩方塊上點選顏色，並選取白堊筆刷。從色彩輪中挑選米黃色，開始畫出鬱金香的輪廓。用橡皮擦工具除去不要的線條，也可點選編輯/還原按鈕。

2 當輪廓完成後，畫家開新圖層，使用鬆散的粉色筆刷，正如傳統粉彩畫，在開始階段筆觸要鬆散。使用橡皮擦工具拭除超出花冠外的顏色，並稍微改變顏色和調子。粉彩雖遮蓋大部分底稿，但不會有影響：因為粉彩留在原本的圖層中。

3 以第三個圖層製造高光、暗面，使輪廓分明。花瓣尖端的高光是非常淺的米黃色，筆觸仍相當鬆散。在花朵上刷更多的暗粉色。為避免在鬱金香周圍上色，畫家另開圖層，使用軟質粉彩的大筆刷和兩層綠色。

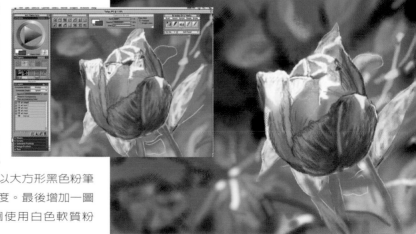

4 提亮背景後，畫家開始用一些葉子來描繪背景。因顏色很淡，所以融入原先的綠色之中，產生一種失焦朦朧的效果。使花朵在空間中更前顯。

5 使用另一圖層來增加細部，仍用軟質粉彩，但筆刷的尺寸較小。畫家使用深粉紅色和紫色，斜線筆觸沿著花朵輪廓。最後階段，從藝術素材的紙張選項中，將紙張肌理改為粗糙肌理。以大方形黑色粉筆輕塗背景，增加深度。最後增加一圖層，在花朵和周圍使用白色軟質粉彩，讓高光擴散。

更多的資訊
數位繪畫：塗層和選取 116

進階　濾鏡和效果

要讓影像有手繪的效果，或另作一些調整時，最好的方法是使用外掛濾鏡。外掛是主程式中的小程式，存放在獨立的資料夾中，只要程式一啟動隨時都能取用，會因程式不同而各有不同的外掛器。有些程式提供大量的不同效果，從額外的筆刷、影像加強、修正色彩等等，令人眼花撩亂。

Photoshop和Photoshop Elements兩者都有很多藝術濾鏡。Adobe Illustrator和Paint Alchemy可將畫作改變成另外的媒材。例如，粉彩素描若使用交叉影線濾鏡，可變成鉛筆素描；使用炭畫濾鏡，可戲劇化地改變鉛筆素描，也可讓相片呈現迷人的手繪效果。

濾鏡提供令人興奮的可能性，但若使用在素描而非照片上，結果是無法預期的。選擇濾鏡時會出現對話框，讓我們具體指定筆觸的長度、筆刷細節、銳利度，和對比等等，不過能掌控的程度相對有限，有時效果甚至太強。其次，濾鏡可能會與它的名稱不相符；因為筆觸平均分配，都有相同的重量和厚度，交叉影線看起來機械化，只有少數的水彩濾鏡和實物相符。大多數的濾鏡都能做出有趣和不尋常的效果，這也是傳統方法無法達成的，值得嘗試各種濾鏡。數位繪畫的優點是不會造成顏料和紙張的浪費。

Edit	Object	Type	Select	Filter	Effect

濾鏡和效果可從主要工具選單中選取。點一下，一個下拉式選單就會出現(1)。如果選單的效果中有些呈現灰色強調時，必須將檔案轉至RGB色彩模式，才能選用。很多分類都有次選單(2)。如果要取得和加裝外掛程式(3)，會顯示在選單的最下方，一按就可啟動。

Last filter　　　1

Extract
Liquefy
Pattern maker

Artistic　　　　 Coloured Pencil... 2
Blur　　　　　　Cutout...
Brushstrokes　 Dry Brush...
Distort
Noise
Pixelate
Render
Sharpen
Sketch
Stylize
Texture
Video
Other

Digimarc
Xaos Tools — 3

專家經驗
使用濾鏡時很難兩次複製相同效果，因此，最好養成將設定和其他相關細節紀錄下來的習慣。

所有濾鏡和效果都有對話框。當被選取時對話框就會浮現。此處的滑桿能調整效果，例如：筆觸的長度、紙張表面、厚度、壓力、密度、筆觸的方向等等，通常都會有預覽窗格。

Xaos公司出品的Paint Alchemy是Photoshop的外掛程式，提供許多素描和繪圖工具。要克服筆觸間機械化的缺點，可以改變角度、厚度，也可改變色彩、調子、不透明度，和覆蓋範圍等等。

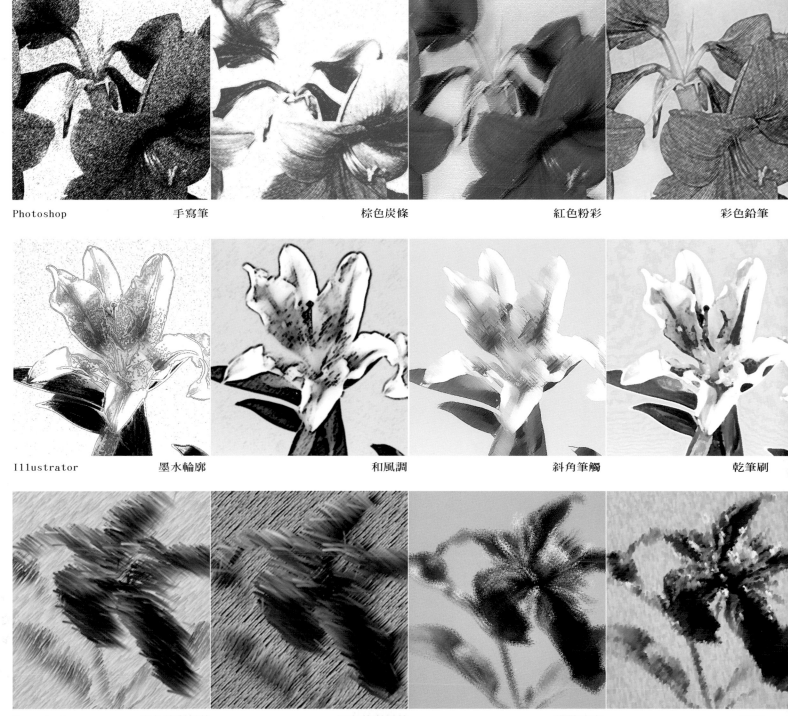

Photoshop 　　　　手寫筆　　　　棕色炭條　　　　紅色粉彩　　　　彩色鉛筆

Illustrator 　　　　墨水輪廓　　　　和風調　　　　斜角筆觸　　　　乾筆刷

Xaos tools 　　　　淺色軟質鉛筆　　　　深色軟質鉛筆　　　　朦朧油畫　　　　粉彩

進階 圖層和選取

大多數素描、繪畫和影像剪輯程式，能夠以圖層作出不同的效果和構圖。可將圖層視為堆疊在一起的透明底片。當畫好一個圖案或掃描進一張照片，它會成為背景圖層，稱為「畫布」。如果用新圖層蓋在上面，因為圖層相互獨立，就可在新圖層上畫畫，而不會改變下層的影像。所以，可在畫布上構畫，不會影響其他圖層。

圖層對於拼貼類構圖尤其有用；因為影像、形狀或肌理都是重疊上去的。

這類作品通常要做選擇，電腦也同樣用剪刀工具剪出形狀。如果想在手繪肌理或攝影背景上「貼」出動物或花卉，可先從畫布的背景圖層開始。在選定的影像上使用套索工具，然後放在新的圖層上。

數位工作的一個主要元素就是選取，是將要讓電腦處理的區域分隔出來的方法。可以用很多種方式作選取的動作，如本文下方和前頁所介紹的。可以在一個影像上結合無數的選取，無須動

用素描或攝影。可用數位色彩和肌理紙張作拼貼，或是找像樹葉這種能被掃描進電腦的物件。嘗試不同的置放方式，可隨時改變圖層的堆疊次序，也可對個別圖層使用例如改變顏色和不透明等的效果。

Photoshop

只要按一下眼睛圖示就可開或關閉圖層浮動視窗(1)，可以利用透明百分比滑桿來調整透明度。有很多工具可選取影像的不同部分，這些工具都可在工具箱(2)中找到。矩形選取工具(3)是簡單的幾何圖形，套索工具(4)是可在被選取的區域周圍畫圖，魔術棒工具(5)可選擇色彩或調子明確的區域，滴管工具(6)可選擇選色區(7)裡的顏色，在選色區中可用光譜滑桿來調整顏色。快速遮色片工具(8)可針對選取區域快速上色。

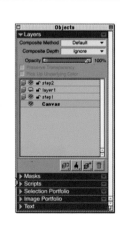

Painter

圖層調色盤（上方）可以安排工作。因為一次只處理一個圖層，犯錯比較容易修正。如果使用非常多圖層，請確實為圖層命名。選取工具包含一般的遮色片工具(1)，圓形和環形套索(2)，魔術棒(3)，選色器(4)可選出相同顏色的物件，和重定大小的工具(5)。

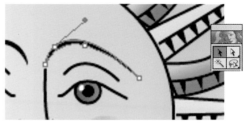

Illustrator

Illustrator中的圖層和其他軟體套件的圖層稍有不同。每畫下一個新元素，軟體會視其為獨立物件而建立一個路徑。這些路徑會被分組歸類，再放置於更大的組群內，匯聚成為圖層。調色盤中的圖層（右圖）顯示花冠（上圖）在Illustrator中的路徑和群組。

選取工具位於工具箱的左上和右方。後者可選取整組路徑，而前者選擇個別路徑。滴管(1)和魔術棒(2)都可用來選擇有相同顏色的物件。

在選取範圍使用遮色片

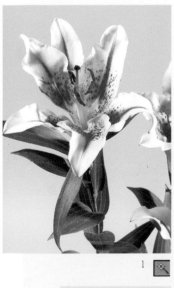

背景選取　　　3　　　背景遮色片4　　　除去花瓣上的背景顏色　　　銳利邊緣

遮色技巧非常準確、快速，且挑戰性十足。此處畫家想保留花朵的影像，但將它從晦暗的背景中分離出來。不在外形複雜的花朵周圍塗畫，而使用單色的「負」背景。若用魔術棒(1)點背景，會出現選項。改變容忍度(2)和重選，直到適當的顏色出現為止。

分離出來之後，在背景和花朵間出現「移動虛點」(3)。點選快速遮色片工具(4)後，被選取的區域會呈現類似彩色面具，用筆刷清理並對邊緣進行微調。使用前景色(5)和背景色按鈕(6)切換前景和背景，除去不要的背景色，直到邊緣銳利(7)。解除快速遮色片工具，原先的選取範

圍會出現。

因為是在實際選取的背景範圍中作修改，必須轉化儲存選取範圍，將新的選取範圍貼到單獨的圖層，就可運用在任何背景區域。

Tolerance: 10　□ Anti-.

進階
影像處理

　　只要輕點滑鼠，就可使用濾鏡將相片轉化成繪畫效果（請參閱114頁），也可直接畫在相片上，製造不同效果，方法因軟體而異。Painter提供對相片描圖的工具。首先複製相片影像，然後於其上「放置」描圖紙，接著直接在上面畫圖。不過在使用筆刷之處可能不容易看清底下的顏色，特別是依據彩色相片作單色作品之時。Photoshop Elements雖無描圖系統，卻也可達到一些類似的效果：開新圖層放在背景圖層（相片）上供繪圖，需提高透明度。

　　進行彩色作品時，在螢幕上同時開啟相片會有幫助，用滴管工具來挑選相同或相似的顏色。切勿太忠實複製相片，否則喪失練習的用意；從試驗中找出最能描述心情，和適合主題的工具和媒材，例如：可選用軟質粉彩或炭條作兒童肖像；用油畫筆刷或彩色墨水作風景素描。

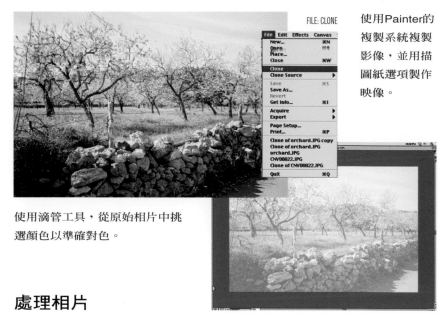

使用Painter的複製系統複製影像，並用描圖紙選項製作映像。

使用滴管工具，從原始相片中挑選顏色以準確對色。

處理相片

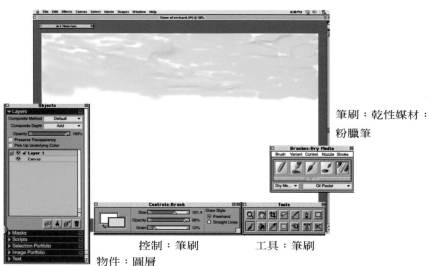

筆刷：乾性媒材：粉臘筆

控制：筆刷　　　工具：筆刷

物件：圖層

1 畫家從筆刷調色盤的乾性媒材選項中挑選粉臘筆。開新圖層，然後刷進天空，並切換開、關描圖紙，查看進度。雲層的顏色也以滴管對色，並在同一圖層中刷藍色。

專家經驗
切記須經常儲存檔案，尤其在處理像繪圖這類耗費系統資源，和運算能力時，更是容易當機。

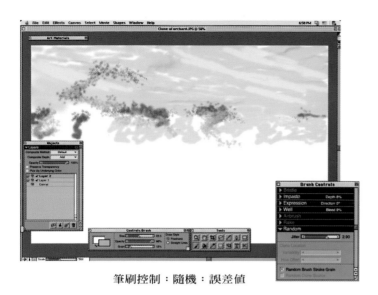

筆刷控制：隨機：誤差值

2 為葉片和花叢開新圖層，並使用映像來幫助定位。畫家在此階段並不注意細節；最好在各部分都使用基本顏色，稍後再上不同顏色。不時變換筆刷大小，但不會變得太大，以致於拖慢電腦系統，甚至造成停頓。為了在葉叢處達到自然散佈生長的效果，打開筆刷控制盤的隨機選項，將誤差滑桿向右移。

藝術素材：色彩

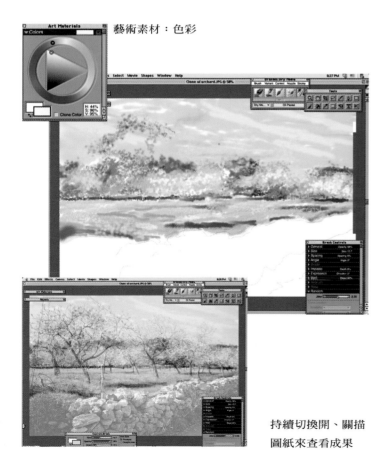

持續切換開、關描圖紙來查看成果

3 持續揮灑不同的顏色，創造葉叢的豐富深度，然後開始處理草叢。使用較大的筆刷，誤差滑桿設定在0.2左右，從左到右拉水平筆觸。之後從照片的其他部分取得較深的綠色，在樹下和一些淺色草叢旁帶進陰影，增加變異性。接著微轉色彩輪，挑出稍微深的粉紅色，在樹叢和天空中刷出花叢，此時的誤差滑桿推向右方三分之二處，而筆刷大小減至13.7。再用滴管為金鳳花選色，但因黃色不夠亮，再度移轉色彩輪修正顏色。

4 畫面底部左方的樹叢是先刷此部分的最深綠色，然後逐漸減色
而成。雖然顏色令人滿意，但筆刷看起來卻不太對，畫家決定
增加一些肌埋。他先從相片筆刷中挑選增加變異肌理，再到藝
術素材盤中的紙張選區，如此所選的紙張肌裡就會被筆刷表現
出來。

藝術素材：紙張：岩石紋

筆刷：相片：增加肌理

5 圍牆的顏色是從相片中取樣而得，並以粉蠟筆刷出來。然後開新圖層，在筆刷調
色盤的鉛筆類別選項中挑選2B鉛筆，勾出石牆的輪廓。如果鉛筆線條太刺眼，可
用原先筆刷的變體來模糊或擴散線條。為使輪廓更為清晰，選用筆類別選項中的
緊筆，畫出不同的線條，有效地連接石塊。至於樹木部分，選用液體墨水類別中
的扁平變異筆刷，點選藝術素材盤的複製顏色，直接從相片中複製顏色。

筆刷：筆：緊筆

藝術素材：色彩：複製色彩

6 天空部分的小樹枝、水平的鐵絲網、一些陽光照射下的草叢葉片等細部，是由緊筆和細墨水筆刷組合而成。注意水彩和墨水筆刷有屬於各自的圖層，因此不能在原先的圖層上使用。做最後完成修飾時，用粉蠟筆增加一些額外的葉片和花朵，並添加一些照片筆刷中的變異肌理。

筆刷：液體墨水：扁平筆

筆刷：相片：增加肌理

添加道路和額外肌理後的最後影像。

卡爾・麥里蓋立 ◇ 盧

這幅有力的作品是用Photoshop，以32個不同圖層構畫而成。人物是以墨水手繪，再掃描入電腦，以藝術家自己的收藏來添加肌理。相片和選取部分形成背景的基礎，用魔術棒工具和塗抹區域色彩的指令作為開始，創作出強烈對比。

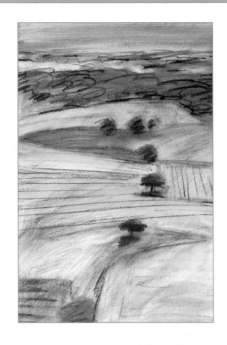
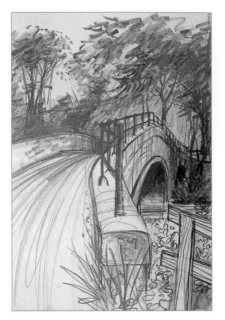
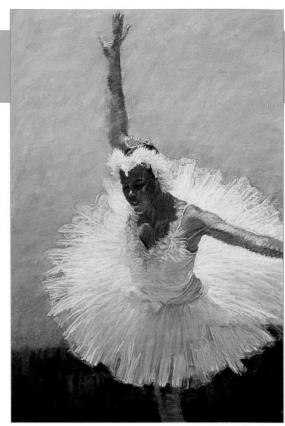
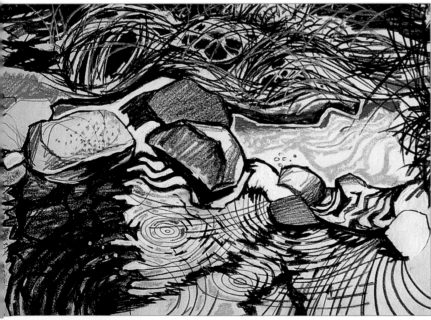
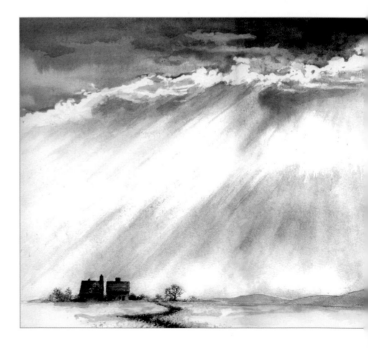

主題 第五章

本書的第一個部分是介紹每種素描媒材的使用技法，和使用這些媒材所能達到的效果。本章則展示藝術家們如何選用這些方法來描繪主題，和表達心中的想法。藉由接下來的一連串作品，提供靈感和實用的建議，協助讀者發展出自己的素描風格。

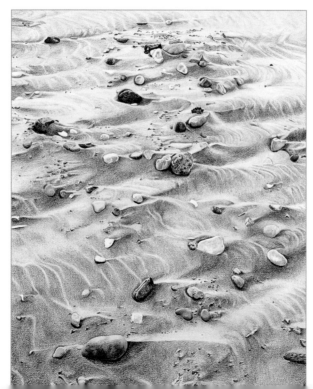

基本技巧

事先的計畫、經驗累積，和為工作所需之資訊取得，都是完成素描的重要因素。以下六頁將針對如何構圖、選擇最適當的媒材、和善用速描簿紀錄，並為最後作品先做嘗試等方面，提供建議。

構圖

素描就像其他的藝術一樣，學習駕馭「工具媒介」是創作素描的第一步。然而無論將所選媒材掌握得多好，如果不同等地重視構圖，也不會成功。

素描的過程是從在紙上留下第一道記號開始，因此，開始前要先設想好各元素間的平衡。例如，在一幅肖像或人物素描中，必須考慮頭部或身體和畫紙外緣的相對位置。在風景素描中，必須考慮地平線的位置，以及天空和地面的關係。避免將畫面平分成兩等分，或將主體放在正中央。

在下決定前，取景器是一項不可或缺的工具。在紙板上裁出矩形的空格就可充當取景器。從不同方向框選主題，會比目視看出更多的構圖。

編輯主題

謹記不將眼中所見的全部包括進來，知所取捨是構圖的一個重要課題。可以用移動物體、誇大角度等方式，將觀賞者的眼光帶進畫面中。試著從主題的角度來思想藝術家的職責是詮釋而非仿製。將素描畫在紙上的優點是，可以改變構圖和形式；做一些修改、在方形或垂直矩形中帶進水平等等。

統一構圖

如果從事彩色創作，試著以「色彩呼應」方式，也就是從一個區域到另一個區域，重複相同或相似的色彩，使構圖趨於一致。在肖像畫中，可以在臉部加點衣服的顏色；在風景畫中，可在葉叢或陰影中帶進天空藍。

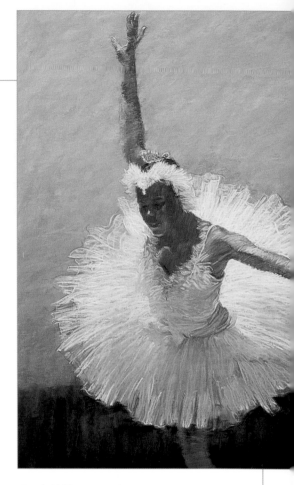

主要形體

處理強烈主題的好方法，一是與畫面中的其他部分相戶呼應，另一則是採用對比方式來強調。詹姆士・比爾（Bill James），在其充滿活力的粉彩習作「芭蕾女伶」（Ballerina）中，採用第二個方法。利用瘦削而有稜角的手臂，對比幾乎成圓形的芭蕾舞裙。注意他讓上舉的手臂稍微偏離中心，也在背景中交疊細緻的對比顏色，增加色彩的趣味。

✎ 粉彩：融合和混色 42

選擇形式

在一幅強調垂直性質的構圖中，會很自然地選用豎立的長矩形，詹姆士・比爾（Bill Jams）在其粉彩素描「蜿蜒小溪」（Winding Creek）中，將方形運用到極致，將三個垂直樹幹推至畫面中央，加大了前景和小溪的部分。

粉彩：用粉彩素描 40

粉彩：融合調色和混色 42

框架主題

將畫紙邊緣當成畫框，有助於決定須將主要元素放在何處。在馬里・艾恩生（Mari I' Anson' s）的鉛筆速寫中，人物位置偏離中心，而稍微放在右側的手臂，發揮將人物往前推的效果，為畫作帶來一絲動感。

鉛筆和石墨：用鉛筆素描 16

引導視線

雖是快速的戶外速寫，雷・馬帝莫（Ray Mutimer）並未忽略構圖。使用弧形的小路，將視線由前景拉到彎橋和更後方。為了加強視覺焦點，將最重的調子集中在中間區域。用軟石墨鉛筆，加速建立調子，並且是使用點面而非筆尖。

鉛筆和石墨：
用鉛筆素描 16

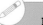
專家經驗

構畫風景主題時特別容易產生混淆；因為會很自然地用眼睛左右定位，而帶進太多不需要的景物，此時可以使用取景器區隔視線。

使用速寫簿

　　時下有許多藝術家使用相機來充當「速寫簿」，紀錄風景、城市景觀或上班族等等細節。大多數藝術家結合攝影和手畫的速寫，不過也有一些人完全摒除照相機不用。攝影的確是有用的，尤其像雲層或夕陽此類易逝的景物。但是對著主題按下快門的動作畢竟和實際素描不同，即使只是用一些線條所做的快速視覺紀錄，也是以藝術家的眼光來看事物，在稍後檢視速寫簿時，就能重新捕捉對主題的感覺。

選擇速寫簿

　　速寫簿選擇主要取決於使用的地點和媒材。小手提包和口袋大小的速寫簿，適合鋼筆或鉛筆人物習作，不引人注意，但較不適合大範圍的風景或建築，而打孔速寫簿則特別適合大範圍主題；因為可以打開頁面，以兩頁來做速寫。

調子速寫

當為最後的素描，或另一種媒材的繪畫作品做速寫時，要決定需要何種資訊是很重要的。艾倫・奧立佛（Alan Oliver）在此速寫中將主力放在調子上，使用4B鉛筆與不同的力道，製造不同的亮面和暗部。注意他如何使用不同的痕跡來表現不同的肌理；包括鬆散的影線，和圓鈍頭鉛筆畫出來的凌亂線條。

✐ **鉛筆和石墨**：用鉛筆素描　16

風景中的圖案

速寫有助於決定描繪主題的個人方法。吉姆・伍德（Jim Woods）使用線條和代表橄欖樹的小點，強調出生動的田野圖案。使用水溶性鋼筆和淡水彩層次，並且以兩頁的篇幅來做速寫。

✐ **筆和墨水**：線條和調子　30
✐ **線條和淡彩**：鋼筆淡彩　82

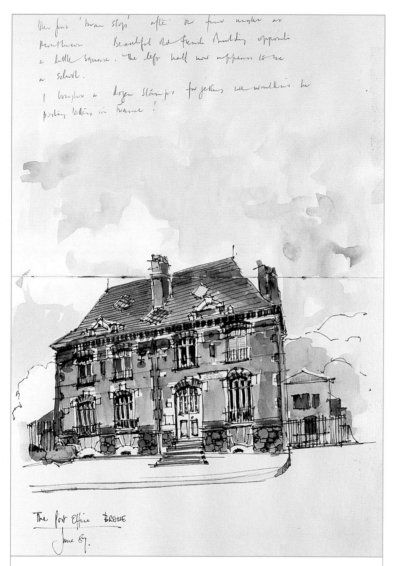

做筆記

吉姆·伍德（Jim Woods）在計畫最後構圖時，會使用以水彩、鋼筆、和鉛筆所做的速寫，以及充當額外備忘錄的筆記，這在速寫和作品完成間隔時間較長時尤為重要。畫速寫時要盡可能準備更多的資訊。

✏ **線條和淡彩：**鋼筆淡彩 82
✏ **線條和淡彩：**鉛筆和水彩 84

捕捉姿態

在這一系列人物速寫中，艾倫·奧立佛（Alan Oliver）使用最簡略的方式，捕捉到全體的形象和姿態。有時只用墨水輪廓，有時只塗上軟質鉛筆。使用的是有標準尺寸紙張的螺旋裝訂速寫簿。

✏ **鉛筆和石墨：**用鉛筆素描 16
✏ **筆和墨水：**素描工具 28

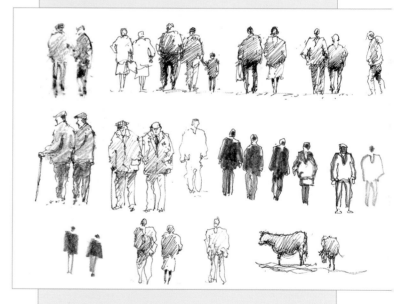

✏ **專家經驗**
另一項使用速寫簿的優點是，可以有機會練習素描和觀察技巧；愈多的練習會帶來愈多的自信。

選擇媒材

　　雖然任何主題都沒有「特別適用」的媒材，然而風景和肖像畫卻比較適合用鋼筆和墨水、粉彩，或彩色鉛筆，可能有時會覺得某種特定媒材最能表達心中的想法。首先面對選擇是彩色或單色；必須決定哪一種最能激發對主題的感覺。有些人對色彩有即時的反應，有些人則偏好樣式、線條性質或形式的力量。

感覺媒材

　　要決定使用何種媒材的最好方法就是試驗，在試驗中發覺何種媒材最能「激發自己」。在單色素描的範疇，先試鉛筆；如果覺得有挫折感就改試較寬的媒材，例如：炭條或墨水淡彩。如果較喜歡線條和調子，而主題也適合線性方式時，就可試試鋼筆和墨水。也以相似的程序來試彩色媒材，就可發現是彩色鉛筆、粉彩，還是墨水適合自己的風格與方式。有些藝術家喜愛粉彩的速度和方便性，而另一些則認為粉彩易髒又不好掌控，偏好用彩色鉛筆來創造精細效果。

實用選擇

　　使用的時間和地點也是在選擇媒材時要考慮的重要因素。如果在戶外，快速速寫的對象是人或動物這種會移動的主題時，鉛筆、鋼筆和墨水都很適合。至於炭條，則因太容易塗污而不適合速寫（可能還未到家圖案就模糊了），不過卻適合快速、大面積的作品，例如：人體寫生素描課堂中短時間的姿勢。要在速寫中紀錄色彩，軟質彩色鉛筆、粉彩鉛筆、或水彩等都是不錯的選擇，也能為畫室中的完整速描提供良好的基礎。

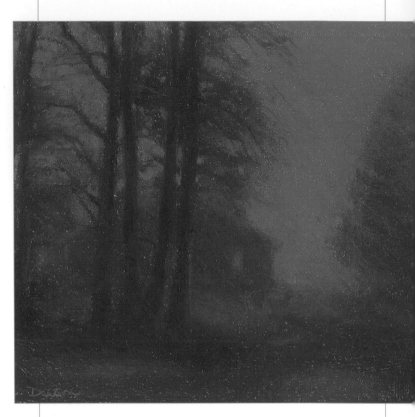

軟質粉彩

粉彩十分適合色彩和氣氛重於細節的主題。在「薩得利的濃霧」（Sodaville Fog）這幅素描中，道格·道生（Doug Dawson）使用連續的色層，展現細膩而閃亮的色相。溫暖、粉紅色調的紙張肌理也從粉彩中顯露出來。

✐ **粉彩：**融合調色和混色 42
✐ **粉彩：**紙張的顏色 44

彩色鉛筆

彩色鉛筆是一種多功能的媒材，因為可用隨興、也可用較具掌控性的方式，來建立色彩區塊或細節。從這幅「櫥窗上的映像」（Reflections in a Shop Window）中可看出，簡・波特（Jane Peart）偏好精細描繪。以彩色鉛筆和不同的調色方法逐漸建構整個畫面。為了強調視覺焦點，在畫面中心以彩色墨水疊出紅色。

🖉 **彩色鉛筆**：融合調色 66
🖉 **彩色鉛筆**：擦亮 67

使用原子筆素描

由於常使用原子筆來書寫，對其熟悉度遠勝於其他純美術媒材，因此以此充當素描工具是可以理解的，也非常適合快速習作，就像夏洛蒂・史都華（Charlotte Stewart）的這幅人像速寫。雖然原子筆無法擦拭，但是任何的錯誤線條都可用重一點的力道，再在上面加一些線條來修改。

🖉 **筆和墨水**：素描工具 28

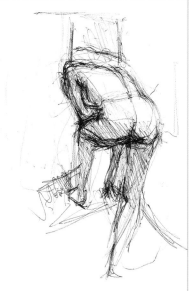

用鉛筆描繪細部

石墨鉛筆既適合細節的描繪，也適合不同的調子。像「布拉姆利蘋果」（Bramley Apple）這幅素描，吉恩・坎特（Jean Carter）選擇高磅數的平滑圖畫紙、以B和2B鉛筆及棉花球，擦出蘋果上的調子。

🖉 **鉛筆和石墨**：用鉛筆素描 16

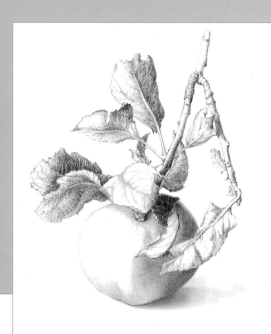

🖉 **專家經驗**

選擇最適合自己的媒材時，沒有對與錯，純粹是環境因素和個人的選擇。

人體

　　人類為自己提供了一個獨特而唯一的主題。到超市一遊，或漫步於城市、鄉村都以得到無數關於臉龐和形體的靈感。素描人物，無論穿衣或裸體，都是一種挑戰。一幅成功素描所帶來的成就感，值得付出一切的努力。

重量和平衡

　　數十年來，人體寫生素描（描繪裸體）在藝術學院中一直不受歡迎，現今再度受到肯定，是素描的重要訓練之一。雖非絕對必要，但如果人物（不論靜態抑或動態）是主題的重要部分，那麼人體寫生素描的訓練就顯得重要。若對裸體毫無概念，就素描著衣的人物可能會產生一些困難；因為衣服就像一層掩飾，很難去「讀」出姿態，和了解結構。

結構和動作

　　素描裸體時，必須了解骨骼結構和肌肉，以及體重的比例、分配。要能栩栩如生地呈現人體，就必須掌握人體構成部分，及動作如何影響整個身體。例如：舉起手臂也會舉起胸廓和肩胛骨；轉動頭部會對頸部產生壓力；將重量放在一隻腳上會改變骨盆的角度等等。在站立的人物上，最容易看清楚重新分配體重所產生的變化。如果模特兒以輕鬆的姿勢站立，兩腳分開，體重平均分配，則骨盆和肩膀會保持水平。如果一隻腳負擔大部分重量，臀部就會偏向一邊，而同一邊肩膀將往下斜，以抵銷重量。

分析姿勢

如果模特兒的姿勢維持二十分鐘以上，花一點時間檢視先前所畫，尋找主要的形狀和角度。納塔莉亞·利特伍德（Natalia Palarmarchuk-Littlewood）在素描中，以臀部和手臂的位置顯出重量的落點。上身往上且稍微偏離，無法看到承受重量的手臂，但畫家以投射的陰影來強調。這是一幅以能表現強烈線條和調子的粉彩鉛筆所完成的素描。

✏ **粉彩**：用粉彩素描 40

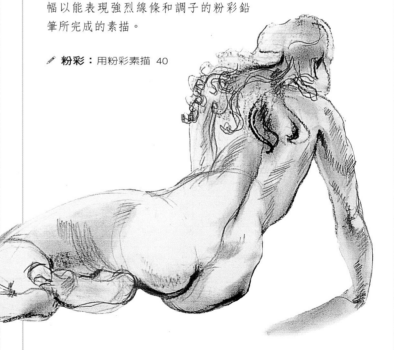

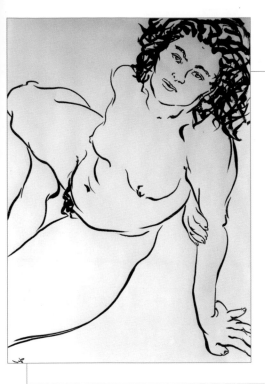

線性素描

在這幅令人聯想到亨利・馬帝斯（Henri Matisse）的生動素描中，大衛・科登翰（David Cottingham）使用畫筆和墨水描繪整個輪廓，以不同力道的線條來呈現外形和相關位置。注意他如何聰明地裁修形體，包括：身體、肩膀、手臂，和承受重量的手掌，而其餘部分則留下想像空間。

✏ **畫筆和墨水：**用畫筆素描 32

做出概略的陳述

在伊利諾・史都華（Elinor K. Stewart）的作品「紅髮」（Redhead）中，雖稍嫌瑣碎，也刻意忽略臉部五官，可是重量的分配和外形仍非常具有說服力。她使用特殊的技巧，結合油性粉彩和石墨鉛筆，正因為油性粉彩「阻擋」石墨形成深色輪廓，造成有趣的效果。

✏ **油性粉彩：**疊色 55

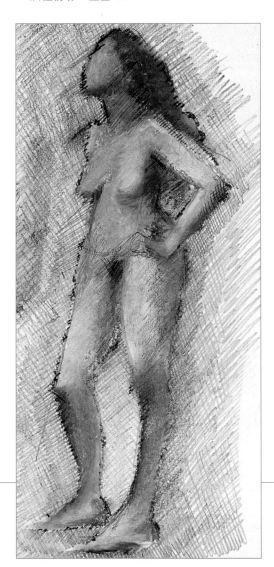

臀部和肩膀

從娜塔莉亞・利特伍德（Natalia Palarmarchuk-Littlewood）的這幅粉彩肖像素描可看出，即便沒有畫出下肢和腳，體重的分配也能清楚地顯示出來。臀部和肩膀的角度顯示重量落於左腳，而另一邊則輕踏且稍微往外擺。

✏ **粉彩：**用粉彩素描 40

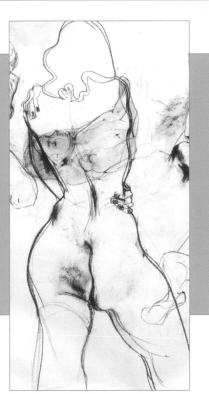

坐和臥的人像

只要用線條和一些象徵地面的陰影，就可獨立畫出站立的人像。如果模特兒是坐在椅上，躺在床上或沙發上，就必須像描繪人物般地用些心力在背景上，這也是嘗試構圖的機會，可以創作完整的圖像，而不只是獲得知識和經驗。

連結人物和背景

床鋪、座椅或沙發可充當參考點，有助於檢查人物的角度和外形，因此，要試著同時進行兩者，而不要在完成人物描繪之後，才以補畫的方式來添加背景。尤其當人物坐在椅上時更顯重要，因為椅子承受身體的重量，就如同站立時的雙腳，所以必須很準確地予以描繪。有些藝術老師甚至主張先畫座椅，再畫人物。

透視效果

畫坐或臥的人像有時被認為比畫站立人像來得簡單，事實上，它也有其困難度，主要是所謂「前縮」的透視效果，它會使近處的物體顯得比遠處物體大。舉例來說，如果從頭部往後畫人物，那麼頭部會顯得比腳大很多，事實上，若位於相同平面，頭和腳的長度相當。極端的前縮效果很難令人接受，因此，要試著畫所知而非所見。例如，若從側面看坐著的人物，大腿和下肢的長度相當；但若轉由正面看，則大腿長度會縮短，可能只有實際的四分之一，甚至更短。

利用透視效果

在「克萊夫」（Clive）這幅鉛筆素描中，保羅·巴萊特（Paul Bartlett）選擇的觀測點，落在緊鄰模特兒頭部後方的位置，造成下半身極端前縮，使人物呈現一個不尋常但有趣的外形。他讓大部分的身軀幾乎留白，停留在較大的中間調子的背景上，並用深色的頭髮來做對比。

✏ **鉛筆和石墨**：用鉛筆素描 16

專家經驗

要檢查前縮的影響，有測量之必要。以一手臂的距離握住鉛筆，上下移動拇指逐一檢查。在素描過程中，保持相同觀測點是絕對重要的；因為改變位置也會改變透視結果，使原先的測量失效。

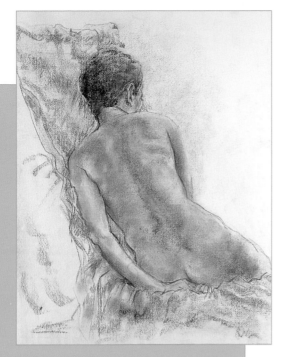

膚色調子

洛娜・馬許（Lorna Marsh）使用軟性粉彩來捕捉肌膚的光暈色相。除了背景外，大部分使用土色系。她為背景帶入紅色、綠色，和一絲紫色。在背景上著墨深，可以詮釋模特兒的姿勢，但要避免不必要的物體擾亂構圖。

✎ **粉彩**：融合和混色 42

陰影色彩

莎拉・海華德（Sara Hayward）使用水彩和彩色鉛筆，誇張地使用在肌膚陰影處常見的綠色，創造出這幅生動的彩色習作。使用補色對比帶進紫色披布，強調身體上的黃色高光，並以一些紅色彩色鉛筆來對比綠色。

✎ **線條和淡彩**：鉛筆和水彩 84

圖案和對比

大衛・科登翰（David Cottingham）用畫筆和墨水創作出一幅吸引人的素描。身體的淺色外形和背景圖案成對比，覆蓋在身上的披布曲線，和腳部、前臂上的曲線相互呼應，形成節奏和律動感。

✎ **畫筆和墨水**：用畫筆素描 32

著衣的人像

　　身穿衣服的人物比裸體提供更多的主題和更廣的可能性;因為服飾因人而異,也因季節而不同。服裝也會產生問題,由於厚重的衣服會掩蓋身體,難以判斷外形或比例,此時研究過裸體的人就佔有優勢,可以對覆蓋在外衣下的身軀做有依據的猜測。不過即使缺乏事先的了解,只要仔細觀察仍能創作出成功的素描。

尋找線索

　　首先分析外形,再尋找線索。衣服是掛在身體的特定部位上,雖然部分身體隱藏在厚衣服下,但仍可判斷出肩膀的寬度和獨特的肩斜線,以及臀部大小。衣服通常也會有效的暗示出外形輪廓。如果一個人站立時將重量放在一隻腳上,那麼衣服可能會被推至承受重量的臀部上,依此可正確地畫出腿和腳部。T恤或毛衣衣領所形成的外形線,顯示出頸部和頭部的角度,而由衣袖的邊緣可看出手臂和手腕的形狀。

不同的方法

　　要對服裝做何種程度的細節描繪,取決於對素描所持有的意圖,和可用於素描上的時間。以速寫來說,細節不是主要考量,只須少許線條就夠了。至於較費時的習作,就必須特別用心在服裝上,甚至可讓它成為素描的主題。

服裝的圖樣

衣服上的大圓點圖樣是這幅鋼筆墨水素描的主要主題。約翰・艾略特(John Elliot's)很仔細畫出頭部,卻只概略地處理前景的外衣,以免喧賓奪主而分散焦點。

✏ **筆和墨水**:線條和調子 30

畫兒童

兒童和年輕人的服裝通常會提供重要的訊息。娜歐蜜・亞歷山得(Naomi Alexander)在其鉛筆素描「勃艮地的波利斯」(Boris in Burgundy)中,對此非常注意,尤其是那頂典型的棒球帽。

✏ **鉛筆和石墨**:用鉛筆素描 16

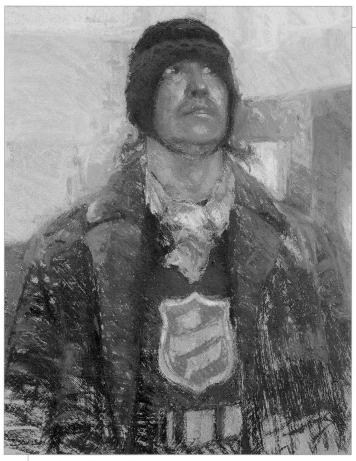

非正式的肖像

在「救世軍的士兵」（Private in the Salvation Army）這幅強有力的習作中，道格·道生（Doug Dawson）將大部分心力放在臉部和閃亮的徽章上，兩者彷彿互相輝映，透出希望的訊息。使用具有肌理的紙張和粉彩，臉部色彩下得非常重，幾乎像以油畫顏料作畫。

✏ **粉彩：**紙張的肌理 48
✏ **粉彩：**融合和混色 42

專家經驗

人們對服裝的選擇，或是在特殊場合所穿的衣服，通常會比臉龐和身軀透露出更多完整的訊息，從中也能看出服飾主人的興趣和活動。這在畫肖像素描時要特別留意。

速寫人物

從馬里·艾恩生（Mari I'Anson's），以鋼筆和墨水所畫出的幽默速寫可看出，只要一些線條就能捕捉到姿勢和服裝的精髓，也同樣能顯示人物的心情。身著條紋T恤而一手放在口袋裏的男人，和嘴裏吃著冰棒的女子，都是典型的度假者。

✏ **筆和墨水：**素描工具 28

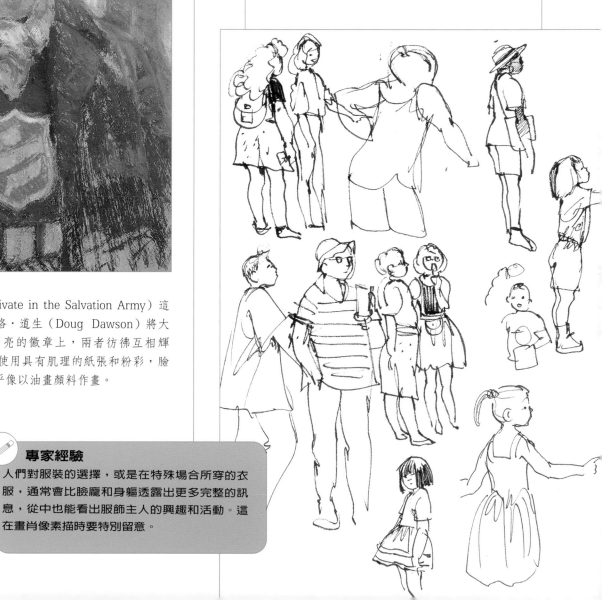

肖像習作

肖像畫家的首要考量是，捕捉模特兒的相像度，但一幅成功的肖像習作不只如此。首先，必須以圖像的形式呈現、符合一般的構圖標準、平衡調子和色彩，且正確地處理外形。其次，應能表達人物的特性，而不僅是模特兒的眼睛、耳朵、和嘴巴。一直以來，有些最吸引人的肖像，是由十五世紀的提申（Titian）和十七世紀的林布蘭（Rembrandt）所創作。它們在人物的特質和氣氛上，表現得如此有說服力，讓人感覺好像熟識畫中人物一般。

研究主題

個人肖像畫家通常會花時間和模特兒在他們的家中相處，以便進一步地了解，並獲得一些重要資訊，例如：手勢、臉部的表情，和慣用的姿勢等等。一般人通常很難有這種機會，除非是為家人或朋友素描。在可能範圍內，多花點時間研究模特兒，和他們交談，才能建立一個完整的畫像。

個人特質

即使與主題素未謀面，仍有可能畫出有說服力的作品，尤其是專注於整體外形，而非只側重頭部時，更能達到相似性。有些人從衣服、走路的樣子等等方面，容易被旁人一眼就認出來。常對日常生活碰到的人物做速寫練習，藉由一些線條、最少的細節就能捕捉到個人的特質。

姿勢

在大衛·梅林的「婦人」之中，用雙手掩嘴以抑止笑聲的臉部表情是這幅素描的主題。大部分的臉龐都被遮掩住，但相似性卻由雙眼、雙手，以及頭和頭髮所構成的外形顯露出來。使用彩色鉛筆以幾乎單色的手法創作這幅素描，只帶點棕色和紅棕色，而斜線筆觸和肌理紙張透露明顯的陰影形式。

✏ **彩色鉛筆：**選擇紙張 64

眼睛位置

在許多非正式的肖像畫中，模特兒的眼神直視觀賞者，會在主題和觀眾之間產生緊張感。在這幅非正式肖像畫中，模特兒的眼光較內斂，彷彿陷入沉思之中。雷·馬第墨將水彩當成素描媒材，而非繪畫媒材，並使用畫筆畫出外形和形式。

✏ **畫筆和墨水：**用畫筆素描 32

自畫像

如果當下沒有模特兒，練習畫自己在鏡中的影像，是數世紀以來畫家們所採用的方法。約翰·湯恩（John Townend）在其彩色鉛筆自畫像中，畫出強而有力的影像。使用鬆散而幾近零亂的線條，和強烈的對比顏色；紅色和綠色這兩種補色。

✏ **彩色鉛筆**：選擇鉛筆 60
✏ **彩色鉛筆**：建立色彩和調子 62

側面

大部分肖像畫是從正面，或臉的四分之三的角度來畫，因此可看到整個面貌。保羅·巴萊特（Paul Bartlett）在其炭畫習作中，選擇用側面來展現手托住下巴的姿勢。構圖非常有力，且有強烈的戲劇感。高光部分以提亮炭條的方式來呈現，並以炭精鉛筆加強細節。

✏ **炭條**：線性素描 20
✏ **炭條**：提亮 23

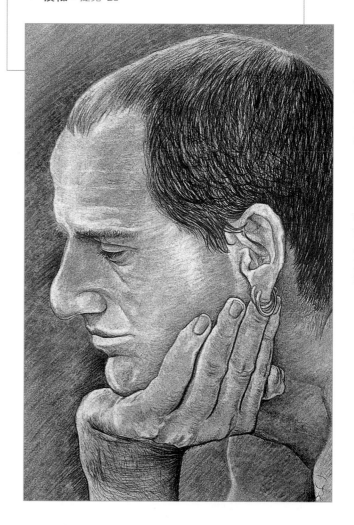

風景和都市景觀

　　風景主題通常以彩色形式呈現（印象派畫家的油畫作品立即在心頭浮現）。但表情豐富的風景畫可用任何素描媒材完成，甚至單色媒材也可以。

風景畫構圖

　　風景素描的第一個基本原則是選擇，捨棄任何無助於構圖之物。以照片繪圖時更是如此，照片通常會有太多讓人覺得要將其包括在內的枝枝節節。切記素描是詮釋而非複製。

邀進觀眾

　　將觀賞者的視線引進畫面中是非常重要的，使觀賞者有深入其境之感。試著將畫面中的前景、中景，和遠景這幾個主要面連結起來。一個眾所週知的構圖技巧是從前景引進蜿蜒的道路、小徑或溪流。如果這些在構圖中不存在的話，也可創造更細膩的引進線條，例如：略成對角線的青草或灌木叢。

呼應色彩

　　創作彩色作品，可透過彩色連結，也就是在不同區域重複使用相同或相似顏色的方式，將構圖中的不同元素結合起來。

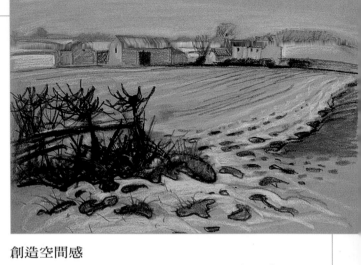

創造空間感

雷・馬第墨（Ray Mutimer）為其鉛筆素描「圍籬」（Fedge），選擇一個適合主題的柔和色彩組合。建築物成為畫中的視覺焦點，即便是焦點，仍將色彩減暗，使建築物在空間中後縮，圍籬的黑尖鐵前顯。使用中間調子的灰色紙張，可直接於其上使用白色構畫，而紙張原色則留做陰影。

🖉 **粉彩：**用粉彩素描 40
🖉 **粉彩：**紙張的顏色 44

引導視線

在「羅恩路旁」（Ctes du Rhone）這幅孔特筆素描中，安東尼・艾金森（Anthony Atkinson）使用一般的構圖技巧，從前景引進小路連接中景。門柱旁的堅定筆觸和較深的調子，強調出視覺焦點。

🖉 **炭精畫材：**
　　炭精蠟筆和鉛筆 24

擺放地平線

地平線通常被放置在畫面上或下三分之一之處，取決於天空的角色。布莉姬特·道蒂（Bridget Dowty）在「頹圮農舍」（Weathered Cottag）一圖中，使用非常低的地平線，精采地呈現向下掃略的雲層。兩間靜態的實體小屋為畫面一隅提供穩定性，而深色小徑將視線引向小屋。她使用混合媒材，包括粉彩、水彩、針筆、和遮蓋液。

🖊 **彩色墨水**：墨水和麥克筆 76
🖊 **線條和淡彩**：水彩和粉彩 88

重複顏色

莎拉·海華德（Sara Hayward）在其水溶性色鉛筆素描中，使用一組色相鮮明的有限顏色，從前景到遠方重複相似的顏色。調子和色彩朝畫面後方變深，卻不犧牲空間感，她使用一系列強烈的引進線條，形成曲曲折折的樣式，很自然地吸引觀賞者的目光。

🖊 **彩色鉛筆**：線條和淡彩 75

🖉 專家經驗

要從前景到較遠處重複色彩時，很重要的是要創造空間感和後縮。後縮時顏色要變的較冷（較藍），調子也較淺。若在前景使用亮的綠色或黃色時，要添加藍色，讓它朝畫面後方變淺和變冷，否則遠景會「跳」向前，而不會保持在適當的空間位置。

樹木

單樹或樹林都是藝術家的好主題，無論冬夏都很吸引人，也是一種挑戰。在冬季，沒有樹篷的遮蓋，描繪樹木是個好主意；因為那一層樹篷就像衣服遮蓋人體般掩蓋了樹木的結構。

樹木特徵

樹木的差異性極大，有數百種不同的樹種和亞種。每一種都有其獨特的的外形和葉子、顏色和樹皮紋理。有些是特定地方的特殊樹種，例如：英國橡木、地中海松木和柏木、以及澳洲大桉樹，因此，可用這些樹種來暗示素描的地點。

要在樹木習作中描繪出多少細節，取決於想完成何種素描。如果只是風景畫中的一小部分，大可不必對樹葉和樹皮肌理等細節著墨過多，只要點出樹種即可。如果是夏季，即使在遠處，只要單憑外形和葉片顏色就足以辨認出樹種。

特寫

若想做個別樹木的特寫，要先分析主外形，然後勾輪廓，再尋找樹枝從樹幹衍生向外的型態、樹幹和樹篷的相對大小比例。有些樹木的寬度和高度幾乎相同，而其他樹木，例如，扁木，細且高。至於聚集成葉叢的個別葉片，在外形和生長習性上的差異也很大，棕櫚樹，樹葉如針般往外伸展；楊柳枝條卻往下垂擺。在這兩種極端之間，也有非常多不同的圓形和橢圓形樹葉。

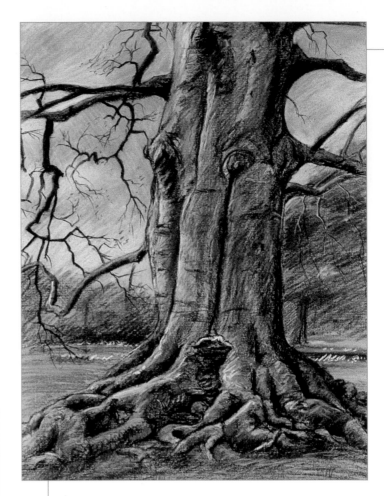

聚焦

樹幹經常和樹葉一樣吸引人，有時更甚。樹幹有豐富的顏色、形狀，和肌理。羅傑・哈金斯（Roger Hutchins）在其素描「山毛櫸」（Beech Tree）中，畫出有平滑樹皮的長笛狀樹幹。使用藍灰色紙張，凸顯銀亮高光。

✎ **粉彩**：用粉彩素描 40
✎ **粉彩**：紙張的顏色 44

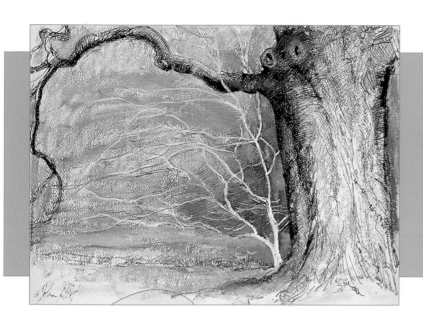

框架中的框架

在這幅不尋常的素描中，堅實的大樹幹和彎曲的樹枝形成一個框架，將白色的細樹隔離出來。約翰·艾略特（John Elliot）以單色的鋼筆和墨水，並用軟質粉彩的「淡彩」來柔化效果。

✎ **鋼筆和墨水：**線條和調子 30

樹肖像

即使不用色彩也能創作出一幅具有說服力的樹「肖像」，就像約翰·艾略特（John Elliot）的這幅細膩鉛筆素描。它使用不同級數的鉛筆，達到不同的調子，並在向陽的葉叢上留白。

✎ **鉛筆和石墨：**結合連續調 18

專家經驗

雖然鮮少可能或想要描繪每一片葉子，然而可能有需要從其中挑出一些細節來描繪，以便為選定的主題完成較逼真的素描。

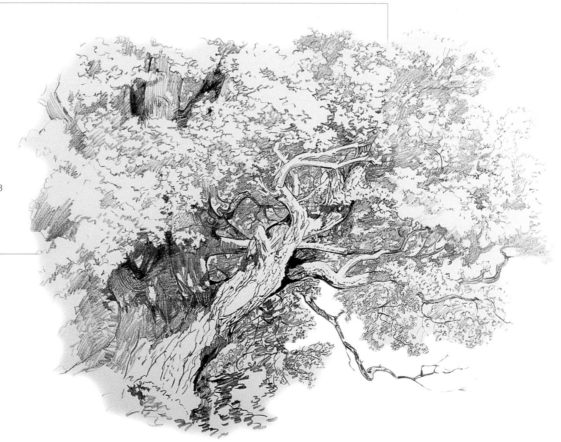

風景細部

　　風景主題往往令人卻步。當遠眺田野、山丘，或寬闊的平原時，常會有不知如何下筆的疑問。除非主要考量是要捕捉全景的空間感，否則大可對準細節和周圍的環境。一堆石塊、前有樹叢的老石牆、爬滿藤蔓的樹幹，都是迷人且值得畫的主題。只要開始尋找風景，就會發覺有更多的可能性。出外時記得要帶相機、速描簿，或兩者都帶。也許會在最不可能的時刻，遇見可能的主題。

　　使用相片的優點是，作為描繪風景細部的依據，比寬景來得容易。但是相片常會顯得呆滯，少了空間感，也無法重新捕捉初看風景時那一剎那的興奮。

抽象價值

洛伊‧史派克（Roy Sparkes）創造了一個半抽象的構圖。專注於醉魚草的葉子和花朵，利用紅、綠補色對比，使影像更為鮮明。這幅素描使用油性粉彩，並在上更多色彩前，先用松節油塗散顏色。

✎ **油性粉彩：**疊色 55
✎ **油性粉彩：**用酒精調色 56

對比產生的戲劇感

雷‧馬第莫（Ray Mutimer）在其素描「水和岩石」（Water and Rocks）中，使用重複的漩渦和強烈的調子對比，創造出強有力的影像。暗部是以黑色蠟筆用重力道建立的（黑色油性粉彩也可做出相似效果），而用白色不透明水彩強調高光。

✎ **油性粉彩：**使用油性粉彩 54

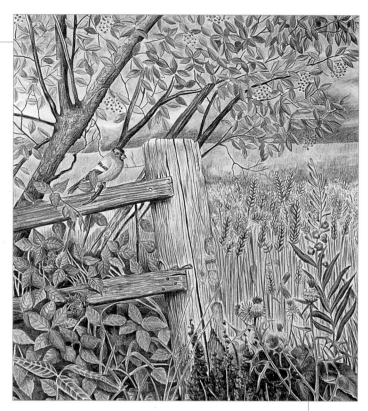

風景縮影

在「玉米田」（Cornfield）這幅愉悦的彩色鉛筆素描中，簡·波特（Jane Peart）繪出廣闊風景中的一小隅，不過仍然展現出其後的鄉間景緻。她詳盡描繪老樹的紋理、玉蜀黍莖，和樹葉，並帶進這類風景畫的典型特徵，如野花和倉頭燕雀。

✏ **彩色鉛筆**：建立色彩和調子 62
✏ **彩色鉛筆**：融合調色 66

✏ 專家經驗

如果可能的話，直接描畫主題。細節不會在一日內就有重大變化，如果無法一次完成，隨時可再添加。

腳下的世界

卡洛琳·羅徹爾（Carolyn Rochelle）看出沙和石的潛質，既有風景畫也有靜物畫的元素。在彩色鉛筆素描「沙圍」（Sandskirt）中，先用石板色水彩淡彩，再用彩色鉛筆。石頭的豐富顏色和平滑肌理，是以擦亮技法來完成，用在沙粒上的力道非常輕。

✏ **彩色鉛筆**：融合調色 66
✏ **彩色鉛筆**：擦亮

建築物

對藝術家而言，建築物或多或少提供了無限的可能性。建築物的風格和建材，會因時代和地點的不同而有極大差異。有些建築本身很有趣，可從中了解它的居住者或使用者。例如：頹圮的房屋，或荒廢的農舍都有它自己的故事，華麗的連棟房屋也會引發人們對擁有者的奢華生活方式產生聯想。

小心觀察

建築物並非簡單的主題，需要非常仔細的觀察，尤其是畫出建築物的「肖像」時更是如此；因為必須讓熟悉此建築物的人能辨認出來。首先是尋找比例：牆的相對高度和寬度、房門及窗戶的大小和位置等等。在觀察和描繪時要考慮結構問題。例如：牆是厚還是薄、屋頂是如何懸卡在牆壁之上。一個常見的錯誤是把窗戶畫得好像是黏貼在牆面上，而不是嵌進牆壁裏。舊城堡、石屋，和平房因牆壁厚，有典型的深陷窗戶，新式建築的牆壁較薄，所以窗戶較靠近牆面。

外形和肌理

如果想創造氣氛和引出地點感，無需太注重結構細節，而是要多處理整體外形或建材的肌理。例如：紅色斜屋頂是地中海鄉村的典型建築；刷白牆面的立方形房屋則是希臘島嶼；金色洋蔥形圓頂是眾所皆知的俄羅斯象徵。

房屋肖像

如果偏好畫建築物，最好發展自己的技巧。有些自豪的屋主或客棧主人，會委託畫家描繪它們的建築，必須準確且注重細節，就像羅傑·哈金斯（Roger Hutchins）的這幅鋼筆墨水素描。字母是調過的白色顏料轉印上去的。

✎ **筆和墨水**：線條和調子 30

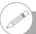

專家經驗

如果做細部特寫，要觀察建築磚塊、石料，或木板，這些建材可提供關於結構、時代，和地點的訊息，只要將這些從窗戶或門的那一面挑出來即可。

光影效果

莎拉·海華德（Sara Hayward）
處理這幅水彩素描的手法較像印
象畫派。仔細觀察建築物的結構
和比例，也對光影投射在柔和磚
造建築的光影感興趣。注意她使
用畫筆，而非以傳統地淺疊深的
淡彩塗抹法。

✏ **畫筆和墨水：**用畫筆素描 32

使用三色素描

在這幅未完成的素描中，馬丁·泰勒（Martin
Taylor）使用黑色、血紅色（紅棕色），和白色
三色的炭精鉛筆，灰色紙張提供另一種顏色。
炭精鉛筆十分適合建築素描。如果保持尖銳，
炭精鉛筆可畫出非常準確的線條。

✏ **炭精畫材：**炭精蠟筆和鉛筆 24
✏ **炭精畫材：**在有色紙上作畫 26

靜物和室內

　　靜物不如風景或人物素描那樣受業餘畫家歡迎，然而大部分藝術家仍給予靜物主題高度評價，部分原因在於靜物具有實驗價值，也有助於建立技巧，此外，當天氣不允許時，可在室內描繪靜物。

擺設靜物

　　靜物的優點在於：能隨自己的意願簡單擺置，也可複雜地陳列。在排列上花多少時間都沒問題，也可選擇任何感興趣之物品。

靜物主題

　　靜物的擺設並沒有實際的規則，但最好不要隨便選擇毫無關聯性的物品，嘗試創造主題（除非刻意想以此創造超現實效果），例如：水果和蔬菜、手製陶器和玻璃器皿有其關聯性，但是如果放進足球或一隻舊鞋子，就會顯得不恰當而突兀。

照明

　　照明也是一個問題，除非喜歡平面效果，一般需要適當的光線打出輪廓，呈現立體感。如果沒有適當的自然光線，或是光線的來源因早晨到中午而改變，可使用燈光來提供額外的照明和投射的陰影。這些都是構圖的重要因素。

採用高視角

蒂·史提恩（Dee Steane）選擇向下看她的主題，產生出一種正視的水平視角不會呈現的樣式。為了強調這點，她用尋常的地磚來對比辣椒和紅蕃椒的形狀，也在蔬菜的背景創造出一系列雙調子的形狀。此形狀是使用洗色技法，白色區域再上淡彩。

✏ **特殊技法**：洗色 96

日常物品

莉蒂亞·馬許（Lydia Marsh）在其粉彩靜物畫「玉米花」（Popcorn）中，示範出只要透過小心構圖和保持色彩平衡，就可將平凡的主題轉變成有趣的影像。大的物品擺在畫面上方，且稍微裁剪右上角，產生將玉米花往前推的效果，幾乎可感覺玉米花朝前滾落下來。

✎ **粉彩**：融合和混色 42

構圖的手法

藝術家所謂「隱藏的三角形」（the hidden triangle）是許多構圖的基礎。莎拉·海華德（Sara Hayward）使用顛倒的三角形來擺放水果。這幅素描使用的是畫筆和彩色墨水，就像蒂·史提恩（Dee Steane）選擇往下看的主題，使透視對方格布所產生的影響，降到最低。

✎ **彩色墨水**：墨水和麥克筆 76
✎ **筆和墨水**：素描工具 28

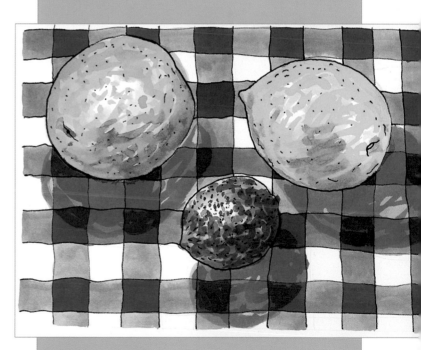

室內景如同靜物

　　有些室內畫形成建築素描的一個分支，而其他的則可視為靜物作品的延伸。禮拜堂、大教堂，或裝飾華麗之公用房間的細部素描，是屬於前者的範疇，但位於室內一角的椅子習作、凹室的桌子，或有隔板和食櫥的廚房等等，就是靜物畫。

探索可能性

　　這類室內畫有非常多的可能性。雖然不似傳統靜物畫能掌控物品的位置，仍能移動小物件來求得平衡，或獲得較有趣的效果。當然，也可捨棄像瓶罐或任何會打亂構圖的物件。利用透視和比例，改變窗條的間隔，或拉近牆面的距離，把感興趣的物品（例如，一張桌子或椅子）圍起來。

實際的考量

　　然而有兩個潛在的問題。第一，如果房間很小，很難找出適當位置來擺放畫架，就需簡化素描和主題。其次，許多室內物在特定的光影下，會呈現出獨特的魅力。陽光投射在凌亂床單上的畫面，會是一個可愛的主題，但隨著光線移動，整個畫面的誘惑力也會降低。因此，若非擁有異於尋常的視覺記憶，最好在某種程度上藉助相機幫助。使用相片當光線的參考，而結構、比例，和細節則看實際物品。此時數位相機即可派上用場，若用一般相機，恐怕等底片沖洗出來已失去靈感了。

垂直的力量

以水平和垂直線條的構圖來看，可能會顯得枯燥乏味，一旦加入斜線，一切就變得生動起來。在布莉姬特・道蒂（Bridget Dowty）的炭畫素描「酒廠一隅」（Old Brewhouse Corner）中，由陽光照射的窗龕所提供的直線為畫面帶來穩重感，而兩條斜線，則將視線帶到那一列構成中心趣味的物品上。

✏ 炭條：調子素描 22

專家經驗

在不同時間看自己的家裏，發現不同的光線效果，不要忽略燈光、或月光的可能性。

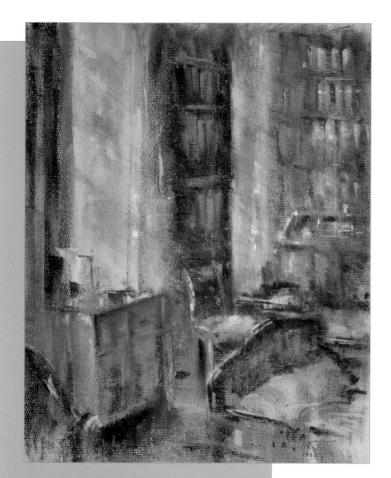

不拘一格的藝術家

娜歐蜜‧亞歷山得（Naomi Alexander）刻意強調地毯和床單的圖案，並避免筆直的線條，使鉛筆素描顯得生氣勃勃。當面對人造物品，或是有規律結構特徵的室內物時，通常都會想用尺規，而尺規會使素描顯得太機械化，沒有個人味。

鉛筆和石墨：用鉛筆素描 16

利用光影效果

光線不僅會使房間改觀，也會製造強烈高光，使物體輪廓更為清晰。在「圖書館內的陽光」（Sunlight in the Library）這幅迷人的粉彩素描中，大衛‧馬內（David Mynett）只粗略地處理各樣家俱，讓深調和中間調子保持模糊，卻以濃厚粉彩清晰而準確地繪出由陽光照亮的邊緣。

✎ **粉彩：**用粉彩素描 40
✎ **粉彩：**融合和混色 42

利用技巧

在這幅吸引人的素描中，娜歐蜜‧亞歷山得（Naomi Alexander）使用獨特的洗色手法，結合墨水、海報顏料，和針筆。整幅素描是以重複的曲線為基礎；由左邊的曲線，和椅背及桌面的曲線所構成。

特殊技法：洗色 96

花卉靜物

　　描繪擺設在室內的花卉是靜物畫的分支，且相當受歡迎；無論是藝術家或買主都很喜歡。花卉是少數幾個不能用單色呈現的主題。相反地，它適合任何彩色媒材，粉彩、彩色鉛筆、水彩，和彩色墨水都很適合，許多複合媒材也可行。

創造動感

　　如同任何靜物主題，要注意開始的擺設，先從不同視角觀察，並試驗不同的構圖擺設。花卉繪畫有先天的困難度，若事先發覺是可以克服的。細心擺放的盆花看來顯得靜態而死板，因此，必須設法創造韻律和動感，方法之一是改變媒材的使用方法，例如：改變粉彩或彩色鉛筆的筆觸；誇張花卉的天然特徵，如捲曲的葉片或花瓣，以及向上伸展的花梗等。

背景和前景

　　前景通常會產生構圖上的問題。花瓶兩旁空無一物，產生空間留白。解決方法很多，可以將花瓶放置在有圖案的桌布上，從旁帶進另一物件（花卉畫家常用的手法是剪斷花莖），也可以將花盆擺在稍低於水平視角的位置，如此就會看到多一點的花和少一點的花器，或是裁剪部分的花瓶，正如畫頭、肩部肖像時裁剪身軀一樣。

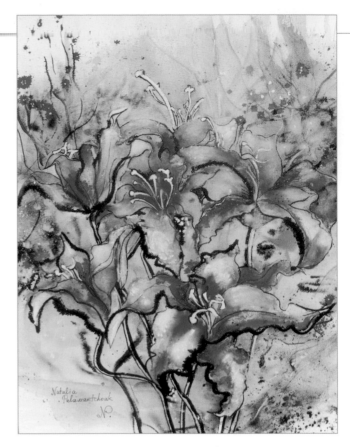

構畫動感

娜塔莉亞・利特伍德（Natalia Palarmarchuk-Littlewood）在其素描「百合花」（Lilies）中，創造了一個可愛的旋轉動態。她稍微誇大了花莖和雄蕊的部分，捨棄限制花朵的花瓶。使用水彩和墨水，且墨水是畫在濕紙張上，讓花瓣下的墨水線條擴散成柔和的寬線條。

✏ **線條和淡彩**：鋼筆和淡彩 82

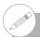

專家經驗

即使是職業畫家有時也會覺得很難均等地畫好花瓶兩邊。對此問題，可在瓶身中心畫一條垂直線，將裁剪成同樣大小的描圖紙放在中心線上，然後翻開來，就可確保第二邊是另一邊的鏡像。

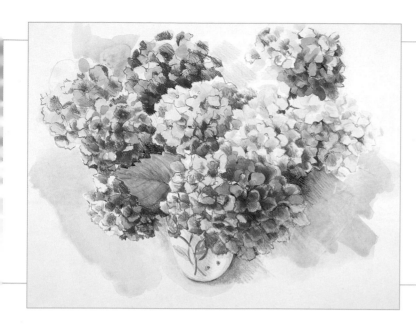

視角的重要性

由水平或高於水平的視角看，高花卉會顯得很美。從高處看矮花卉的小花簇，花團看來是圓形，也會使花簇比花器重要。簡·休斯（Jane Hughes）的習作「繡球花」（Hydrangeas），結合水彩和彩色鉛筆，後者主要用於陰影部分，以建立形式和調子的深度。

✒ **線條和淡彩：** 水彩和彩色鉛筆 86

擺放花瓶

有時將花器擺在畫面中心是可以接受的，因為花卉會改變對稱。在此構圖中，約翰·艾略特（John Elliot）想展示細緻的花枝，而任其向左上方伸展。花器放在靠近邊緣之處，且裁剪掉花瓶底部。這幅粉彩素描，以紙張原色為背景，也顯露出前景粉彩筆觸之間和周圍的紙張顏色，製造布面的蕾絲花樣。

✒ **粉彩：** 紙張的顏色 44
✒ **粉彩：** 漸層暈染 46

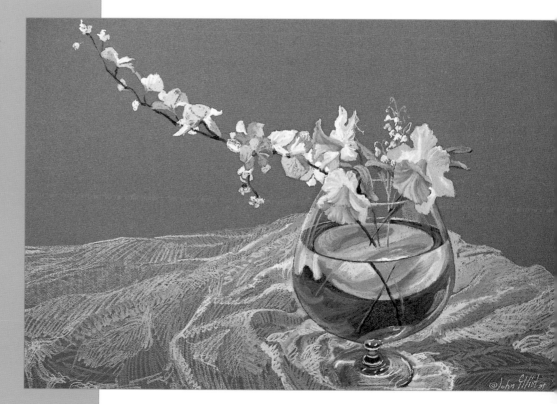

大自然

大自然提供豐富且多變的素描主題，從野花、植物，到鳥類和動物。植物世界可讓我們近距離觀看主題，並使用可描繪細部的媒材，而動物則呈現不同的挑戰，必須訓練描繪動態的技巧。

植物和花

花卉不一定得插在花器中，擺在室內，大自然中有無數豐富而令人雀躍的主題，讓我們有機會在植物的生長地觀察，或許可在畫面中帶進一些風景細節，使它們看起來像是在室內。花會受季節影響；切花常年都有，但鮮少花卉在寒冷的季節開花，有些無花植物甚至會凋萎而枯死。

抉擇

植物和花卉唯一困難之處在於有太多衝突的外形、顏色，和細節，必須簡化，使構圖具有明顯的中心主題，才能顯得強勁有力。舉例來說，在夏日的花圃裏，會刻意種植多種色彩鮮豔，而互成對比顏色的花卉。這種主題可處理的範圍非常廣，可描繪最小的細節，針對一棵植物，或一束非常吸引人的花朵，而簡略背景和周圍。有部分作品會受限於所選擇的媒材：單色媒材較適合精細作品，粉彩、軟質彩色鉛筆，或彩色墨水，可創作豐富的彩色作品。

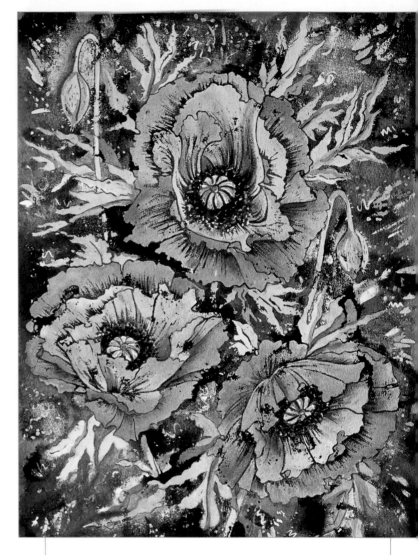

選擇和簡化

色彩、結構，和外形使得罌粟花成為非常受歡迎的繪畫主題。蒂·史提恩（Dee Steane）充分利用罌粟花的外形。她只專注於三朵花，安排成不規則的三角形，以鋸齒外形的葉子來達到平衡，並以兩朵垂直和斜形花苞來加強構圖，為畫面帶來更多的活力。豐厚黑色是以洗色技法達成，並使用水彩和一些不透明水彩，塗染在白色區域。

✎ **特殊技法：**洗色 96

創造表面肌理

布萊恩・霍爾頓（Brian Halton）使用創新的拼貼法，來創作這幅可喜的習作「蒲公英花冠」（Dandelion Head）。他先用聚醋酸乙烯酯（PVA）膠水將紙巾黏貼在厚紙板上，然後從中插入細繩和紗線。待膠水乾後，在具肌理的表面上塗上壓克力顏料。趁顏料未乾，以粉彩塗擦其上。

✎ 拼貼：用碎紙片作畫 102

專家經驗

充分利用生長季節，隨身攜帶相機和速描簿。一旦開始尋找，就會發現牆腳下的低賤野花，到花圃裏精心培育的錦簇花團，或其他任何地方，都將會是無限的靈感來源。

轉化平淡的主題

球芽甘藍也許不是很好的主題選擇，但珍娜・會朵（Janet Whittle）卻在其中發現可能性。她利用對比的外形和肌理，完成「灑下的色點」（A Splash of Colour）這幅令人興奮的構圖。使用不同級數的鉛筆，再以強烈且相當乾的水彩添加蝴蝶。

✎ 鉛筆和石墨：結合連續調 18

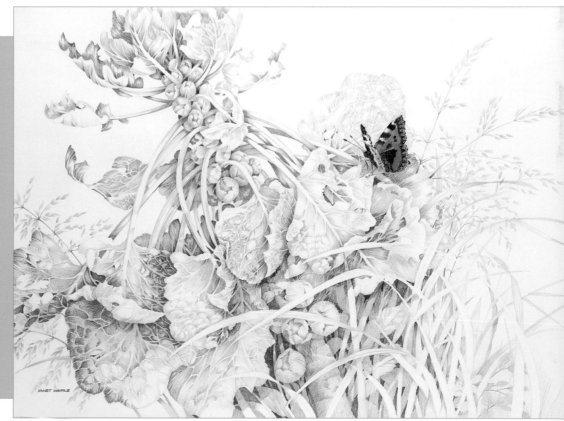

動物和鳥類

　　人物素描被認為是最困難的素描主題，而動物的描繪也同樣不容易；因為必須處理動態和毛皮、羽毛遮蓋的身軀。然而只要耐心、細心觀察就能有成功的作品。而這一切的努力都會有代價，動物是很值得做的主題。

研究主題

　　描繪家庭飼養的動物，例如自己養的寵物，是最好的開始。若住在鄉間，就可畫田裏的牲畜。貓和狗經常在睡覺，是很合作的靜態模特兒；馬匹、母牛和羊都在田野啃食青草，移動緩慢，形成重複的規則移動。為了解移動的次序，不論並肩或成前後順序，均對其作速寫，這會強迫我們去分析每一個移動對其他部分的影響，也有助於訓練記憶力，記憶力是素描的一個重要課題。靜態的主題也需要一定程度的記憶；因為實際畫圖時也得移開視線。

動物解剖學

　　大部分的職業動物畫家在從事繪畫生涯之初，都會先研習解剖學，記憶骨骼和肌肉的結構，一旦從事像動物習作這般精細的描繪時，就非常有用。業餘愛好者和非專業畫家，無需學習解剖學。

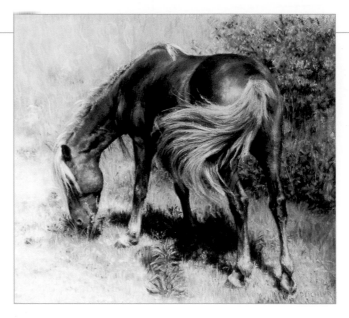

重複動作

啃食青草的馬匹維持重複的動作，持續不斷地移動腳的位置來改變重心。在黛伯拉・得須勒（Deborah Deichler）的粉彩素描「輕嚙青草的小馬」（Pony Nibbling Grass）中，捕捉到馬匹甩動尾巴的動作，為影像帶來真實感。使用有肌理的紙張，和軟、硬粉彩及粉彩鉛筆。

✏ **粉彩：**用粉彩素描 40
✏ **粉彩：**紙張的肌理 48

尋求整體外形

吉歐・平洛特（Geoff Pimlott）使用鋼筆和墨水及淡彩，快速地完成「走路的鴨子」（Duck Walking）這幅可愛素描。鴨子的外形簡單而幾乎格式化，一眼就可認出來。

✏ **筆和墨水：**線條和調子 30
✏ **畫筆和墨水：**用畫筆素描 32

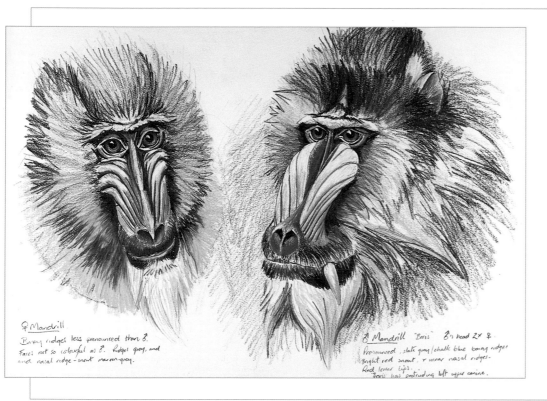

\mathcal{P} Mandrill
Bosey ridges less pronounced than \mathcal{S}.
Faces not so colourful as \mathcal{S}. Ridges grey, and
and nasal ridge-snout maroon-grey.

\mathcal{S} Mandrill "Boris" \mathcal{S}'s head 2x \mathcal{P}.
Pronounced, slate grey/chalk blue bony ridges.
Bright red snout, & inner nasal ridges.
Red lower lips.
Boris has protruding left upper canine.

臉部特徵

動物王國的差異性非常大，每一種動物都有其獨特的頭形和臉部特徵。大衛·伯伊（David Boys）是一位專業的動物畫家，花費相當多的時間在動物園內素描。在「山魈習作」（Mandrill Studies）這幅彩色鉛筆素描中，他專注於頭部。非常有說服力，且精準地呈現動物的鼻子、嘴巴、斑紋，和熠熠有神的棕色眼睛。

彩色鉛筆：選擇鉛筆 60
彩色鉛筆：建立色彩和調子 62

臉部表情

動物，尤其是小狗，會因活動和期待而有不同的表情。在「麥克斯和球」（Max and Ball）這幅畫中，布莉姬特·道蒂（Bridget Dowty）成功地捕捉到小狗的急切，就算畫面中沒有球，也可看出小狗在等待什麼。她結合使用可建立強烈和深調子的石墨鉛筆及炭精鉛筆。

炭條：線性素描 20
鉛筆和石墨：結合連續調 18

專家經驗

素描動物時，尋找一切可能的結構線索。像馬匹和母牛這類短毛動物的骨格和肌肉可以看得清楚。若家中有寵物的話，可嘗試用撫摸貓狗的頭部和身軀，感覺出頭骨，扎肩胛骨的形狀，通常，寵物也不會排斥這種探索的方法。

索引

謝誌

Quarto would like to thank and acknowledge all the artists who have kindly allowed us to reproduce their work in this book. All credits given in text, apart from: pp 108 Carl Melegari; pp 109 (top) Hazel Harrison, (middle) Carl Melegari, (bottom left) Mark Duffin, (bottom right) Moira Clinch.

All other photographs and illustrations are the copyright of Quarto Publishing plc. While every effort has been made to credit contributors, we would like to apologise in advance if there have been any omissions or errors.

Quarto would also like to thank those artists who demonstrated specific techniques: David Cuthbert, Ruth Geldard, Brian Gorst, Jane Hughes, Roger Hutchins, Malcolm Jackson, Jane Peart, Ian Sidaway, Terry Sladden and Martin Taylor.

The author would like to offer sincere thanks to all the artists who either carried out demonstrations or provided finished images for this book. Thanks also to Sally Bond, the Designer, and Claudia Tate, the Picture Researcher, both of whose efforts have contributed to make this such an excellent and inspirational book.

國家圖書館出版預行編目資料

彩繪素描技法百科：圖解逐步示範50種以上素
描技法 / Hazel Harrison著；吳以平譯. -- 初
版. -- 〔臺北縣〕永和市：視傳文化，2005
〔民94〕
面：　公分
含索引
譯自:The Encyclopedia of Drawing Techniques
ISBN　986-7652-36-3（精裝）

1. 素描−技法　2. 色彩（藝術）

947.16　　　　　　　　　　　　93018089

彩繪素描技法百科
The Encyclopedia of Drawing Techniques

著作人：Hazel Harrison
校　審：周彥璋
翻　譯：吳以平
發行人：顏義勇
社長・企劃總監：曾大福
總編輯：陳寬祐
中文編輯：林雅倫、連瑣
版面構成：陳聆智
封面構成：鄭貴恆
出版者：視傳文化事業有限公司
　　　　永和市永平路12巷3號1樓
　　電話：(02)29246861（代表號）
　　傳真：(02)29219671
郵政劃撥：17919163視傳文化事業有限公司
經銷商：北星圖書事業股份有限公司
　　　　永和市中正路458號B1
　　電話：(02)29229000（代表號）
　　傳真：(02)29229041
印刷：香港 SNP Leefung Printers Limited
每冊新台幣：600元

行政院新聞局局版臺業字第6068號
中文版權合法取得・未經同意不得翻印

◎本書如有裝訂錯誤破損缺頁請寄回退換◎

ISBN 986-7652-36-3
2005年3月1日　初版一刷

A QUARTO BOOK

Copyright © 2004 Quarto Inc.

Published by:
Page One Publishing Private Limited
20 Kaki Bukit View
Kaki Bukit Techpark II
Singapore 415956
Tel: (65) 6742-2088
Fax: (65) 6744-2088
enquiries@pageonegroup.com
www.pageonegroup.com

ISBN 981-245-068-8

Conceived, designed and produced by
Quarto Publishing plc
The Old Brewery
6 Blundell Street
London N7 9BH

QUAR.EDRT

Project editor: Paula McMahon
Senior art editor: Sally Bond
Copy editor: Sue Viccars
Designers: Tanya Devonshire-Jones, Sally Bond, Michelle Stamp
Photographers: Colin Bowling, Paul Forrester
Picture reasearcher: Claudia Tate
Proofreader: Jenny Siklós
Indexer: Pamela Ellis

Art director: Moira Clinch
Publisher: Piers Spence

Manufactured by Pica Digital Pte, Singapore
Printed by SNP Leefung Printers Limited, China

PUBLISHER'S NOTE
The publishers have made every effort to ensure that the instructions in this book are accurate and safe, but cannot accept liability for any injury or damage to property arising from them.